Art Collecting

감상에서 소장으로, 소장을 넘어 투자로

Art Collecting

감상에서 소장으로, 소장을 넘어 투자로

케이트 리 지음

design **house**

Art
Collecting

아트 컬렉팅, 삶에 예술을 들이는 일

영화에서 보는 뉴욕이란 도시는 세계에서 가장 화려하고 마천루 불빛이 밤하늘을 수놓는 멋진 곳이었다. 하지만 대학원에 입학해 설레는 마음으로 이사한 나의 첫 아파트는 뉴욕 주택가에 비좁게 들어선 수많은 건물 중 하나로, 창을 열면 옆 건물의 빨간 벽돌이 보이거나, 이웃집의 창을 마주하게 되어 거의 24시간 내내 블라인드를 내리고 있어야 했다. 햇볕과 바깥이 그리울 때마다 '멋진 그림이 저 흰 벽을 가득 채우고 있다면 덜 답답할 텐데, 보고픈 경관을 맘껏 볼 수 있을 텐데' 하며 아쉬워했었다.

　　그때부터였을까, 그림을 좋아하게 된 것은. 운이 좋게도 뉴욕은 미술을 비롯한 모든 예술을 사랑하는 도시였고, 이런 곳에서 미술 작품을 보러 다니는 것은 마음만 있다면 얼마든지 가능한 일이었다. 집 안에 멋진 그림을 들여놓을 수는 없어도 원한다면 언제 어디서든 거장들의 작품을 볼 수 있었다. 그

것들은 나를 가고 싶은 곳, 보고 싶은 것 앞으로 데려다 놓았고 그 순간에 나는 작품과 은밀한 대화를 나누고 교감하는 듯한 희열을 느꼈다.

모네^{Claude Monet}의 수련이 가득한 연못에서 꽃 향기를 느끼고, 고흐^{Vincent van Gogh}의 해바라기 앞에서 타들어 가는 듯한 그의 열정에 마음이 울컥해지기도 하고, 로스코^{Mark Rothko}의 오묘한 색채에 헤어나오기 힘들 정도로 한없이 빠져들던 그 모든 순간을 나는 지금도 생생하게 기억한다.

미술이든 음악이든 무용이든, 예술 작품을 향유하는 일은 꼭 많은 돈을 들여야만 가능한 것이 아니다. 그럼에도 언제부턴가 작품이 투자의 대상이 되고, 이제는 많은 사람들이 재테크의 수단으로만 여기는 것 같아 조금은 안타깝다.

예술 작품을 좋아해서 소유했지만 피치 못할 사정으로 처분해야 할 때도 있다. 이때 그 작품이 구매했을 때보다 가치가 높아져 있다면 물론 기분 좋은 일일 것이다. 하지만 오로지 투자만을 목적으로 작품을 소유하는 것은 작품이 갖고 있는 매력을 잃게 하는 것이다. 모든 투자가 그렇듯 예술 작품에 투자하는 일도 위험 부담이 따르기 마련이고, 또 다른 투자 대상에 비해 상대적으로 처분에 시간이 많이 걸리고 쉽지 않다는 것도 생각할 필요가 있다.

고가의 작품이라고 모두 나와 맞는 것은 아니며, 이름이 알려지지 않은 작가의 상대적 저가 작품이라고 예술성이 떨어지는 것도 결코 아니다. 작품을 구매하기에 앞서 가장 중요하게 고려해야 할 것은 내가 그 작품을 얼마나 좋아할 수 있는지, 얼마나 오랫동안 친구로 지낼 수 있는지일 것이다.

컬렉팅을 시작하고자 하는 사람들, 또는 이제 막 컬렉팅의 세계에 발을 들여놓은 사람들이 처음부터 유명한 작가의 작품을 소장하는 것에만 초점을

두고 작품을 찾는 것을 보면 안타깝다. 이름이 알려진 작가의 작품은 아무래도 가격대가 높아서 선뜻 구매하기 부담스럽기도 하고, 투자까지 연결해 생각할 때 그 실패에 대한 걱정도 크기 마련이다.

꾸준히 작품에 관심을 갖고 컬렉팅을 하다 보면 자신만의 컬렉션이 색깔을 갖게 될 것이고, 고가의 작품을 사고 팔 기회도 생길 것이다. 그 정도가 된다면 전문가의 도움을 얻을 필요가 있다. 각계 전문가의 도움을 받는 과정에서 원하는 작품을 얻고 마음에서 멀어진 작품을 만족하는 금액에 처분하는 방법도 터득하게 될 것이다.

예술은 다양한 종류를 많이 접하고 경험할 때 비로소 내가 좋아하는 것들과 원하는 것들의 윤곽이 생긴다. 평소에 관심을 갖지 않았던 작품이 어느 날 뜬금없이 좋아지는 신기한 경험을 하게 될지도 모르는 일이다.

우리 집 벽에 걸려서 두고두고 마주하게 되는 것이 컬렉션이므로 언제든 기쁘게 눈을 맞출 수 있는 작품, 동경하는 그 어느 곳으로 나를 데려가 주는 작품을 누구나 가지게 되기를, 그래서 그들이 은밀한 속삭임을 건네는 희열을 맛볼 수 있기를 희망하며 이 책을 내어 놓는다.

1부
탐색: 현대 미술 시장 이해하기

제2부

입문: 누구나 컬렉터가 될 수 있다

3부

실전: 미술품, 취미를 넘어 투자로

Art
Collecting

1부

탐색:
현대 미술 시장
이해하기

Art
Collecting

미술 시장, 불황에도 호황을 누리는 곳은 있다

지난 2022년 5월 미국 뉴욕에서 열린 크리스티Christie's 경매에서 앤디 워홀Andy Warhol의 〈샷 세이지 블루 매릴린Shot Sage Blue Marilyn〉이 선보이자마자 단 4분만에 1억 9,500만 달러(약 2,535억 원)에 낙찰되었다.

아름다운 미국 배우 매릴린 먼로의 금발과 붉은 입술이 푸른색 배경에 대비되어 두드러지는 이 작품은 이날 20세기에 창작된 작품 중 가장 높은 경매가를 기록했다. 당시 연일 보도되었던 주가 하락과 암호화폐 시장의 침체와는 완전히 다른 세계에서 벌어진 듯한 이야기였다. 마치 그림 속 매릴린 먼로의 붉은 입술과 푸른 배경처럼.

끝이 나지 않을 것 같았던 코로나19 팬데믹이 안정화되며 사회 각 분야에서 재활의 움직임이 시작되었지만, 러시아와 우크라이나 전쟁, 미중 갈등 악화, 기후 위기와 각종 자연 재해 등 여러 가지 악재는 계속되고 있다. 전 세

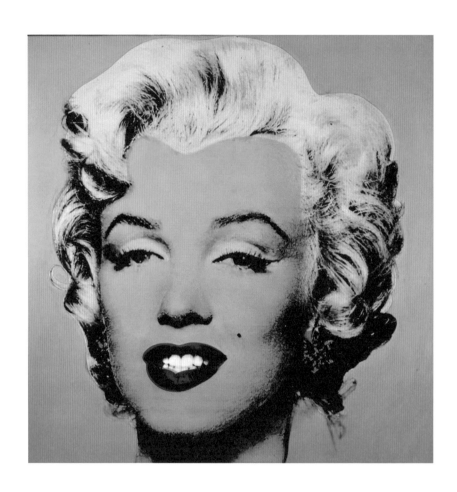

청록 매릴린(〈샷 매릴린〉 연작)

앤디 워홀

1964, 캔버스에 유채와 실크스크린, 50.8×40.6cm, 개인 소장

워홀은 각각 다른 색으로 다섯 점의 매릴린 먼로 초상화 연작을 완성했는데,

행위예술가 도로시 포드버가 워홀의 스튜디오에서 총기를 난사하는 사건으로 인해

두 점이 총알에 관통됐고 〈샷 세이지 블루 매릴린〉을 포함해 세 점만 남았다.

계적으로 물가 상승이 급격해지자 미국을 비롯한 주요국들이 금리를 높이고, 이에 따라 투자 자산이 붕괴했다.

미국의 경제지《포천》의 분석에 따르면 2022년 1월 1일부터 6월 30일까지 S&P500 지수는 21.1퍼센트 하락을 기록했으며, 대표적 암호화폐인 비트코인은 59.6퍼센트의 하락을 보였다. 2023년 상반기 현재 주식과 암호화폐가 서서히 회복하고 있으나, 이전의 충격에서 완전히 벗어난 것은 아니다. 하지만 이런 자산 시장들에 비해 미술 시장만은 꾸준히 성장세를 유지하는 이상한 모양새를 보여 왔다. 어떻게 이런 일이 가능한 것일까?

사실 미술 시장이 여러 가지 변수에 요동치는 주식이나 암호화폐와 다른 양상을 보이는 것은 어제오늘의 이야기가 아니다. 미국 시티은행의 〈세계 아트 마켓 차트Citi Global Art Market Chart〉에 따르면 1995년부터 2021년까지 27년간 S&P500의 연간 평균 수익률이 10.2퍼센트를 보인 반면, 동시대 예술 시장의 연간 평균 수익률은 13.8퍼센트에 이른 것으로 나타났다. 다음의 그래프는 1995년을 기점으로 동시대 예술 시장의 연간 수익률이 S&P500의 연간 수익률을 꾸준히 앞서 온 것을 잘 보여 주고 있다.

세계 최대 아트페어 주관사인 아트 바젤Art Basel과 글로벌 금융기업 UBS의 〈아트 마켓 보고서 2023The Art Market 2023〉에 따르면, 2020년 코로나19의 영향으로 거의 모든 갤러리와 아트페어들이 문을 닫았던 침체기를 지나 미술 시장은 뚜렷하게 팬데믹 시기 이전을 뛰어 넘는 수준으로 회복했다. 이 보고서는 2022년 세계 미술 시장의 총판매액이 코로나19 팬데믹이 발생하기 전인 2019년보다 3퍼센트가 늘어났다고 설명했다.

다른 자산 시장들이 하락세를 면치 못하고 있는 2022년에 들어서도 5월

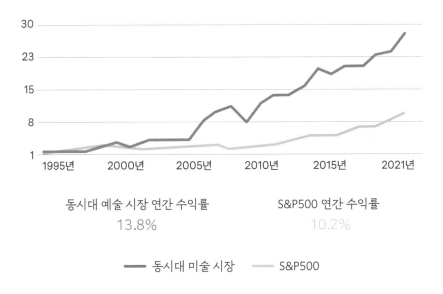

S&P500 대비 동시대 미술 시장 수익률[2]　　　　(단위 : %)

동시대 예술 시장 연간 수익률	S&P500 연간 수익률
13.8%	10.2%

━━━ 동시대 미술 시장　　━━━ S&P500

까지 세계적 경매 회사인 소더비$^{Sotheby's}$와 크리스티의 미국 뉴욕에서의 판매액이 이미 25억 달러(약 3조 2,000억 원)를 넘어선 것으로 집계되었다.

전문가들은 예술 작품 거래가 활기를 띠는 것에 대해 부유층이 예술 작품 투자를 장기적 대비책으로 보기 때문이라고 분석하고 있다.[3]

세계 곳곳에서 인플레이션이 계속되고 있는 상황에서 현금보다는 현물 자산에 투자하려는 글로벌 투자자들의 경향이 나타나고 있다. 경기 침체의 우려와 함께 주식 시장과 암호화폐 등 기존 투자처들의 변동폭이 커 불안한 반면, 경기 상황에 크게 흔들림 없이 장기적으로 가격이 상승하는 예술 작품의 안정적 투자에 사람들의 관심이 몰리고 있는 것이다. 이러한 현상은 다른 투자와 더불어 위기 상황에 대처가 용이하도록 포트폴리오를 다변화하려는 사

람들의 이해와 잘 맞아떨어지기도 한다.

이와 더불어 다른 자산을 통해서는 경험할 수 없는 시각적 즐거움도 예술 작품에 투자하는 사람들의 흥미를 돋우고 있다. 작품을 자신이 원하는 곳에 두고 언제든 감상할 수 있다는 것과 그것을 마주하며 느낄 수 있는 자신만의 감정이 단순한 자산적 가치를 넘어서게 하는 예술 작품만의 매력이라 하겠다.

물론 다른 모든 투자와 마찬가지로 예술 작품에 투자하는 데도 신중함을 기해야만 한다. 하지만 한 가지 분명한 것은 보다 현명한 투자를 위해 투자처를 다변화해 달걀을 한 바구니가 아닌 여러 곳에 나누어 담는 전략이 필요하다는 것이다. 이런 이유로 다른 시장의 변동과 경기 상황의 변화에 크게 영향을 받지 않는 미술 시장 투자가 각광받고 있다.

현대 미술에도 유행이 있다?

"오늘부터 그림은 죽었다."

1839년경 프랑스 화가 폴 들라로슈^{Paul Delaroche}가 사진 기술을 처음 접했을 때 남긴 말이다.[4] 세상에 영원히 변하지 않는 것은 없다. 많은 것들이 사라지고, 새롭게 태어나고, 또 변화한다. 예술도 예외는 아니다. 여러 미술 사조들이 미술사의 주역을 맡아 이끌어 왔고, 시대에 따라 그 주인공도 달라져 왔다.

몇 년 전 크게 유행했지만 지금은 옷장 안에 고이 걸려 있는 옷처럼 미술도 유행하는 스타일이 있는 걸까? 표준국어대사전은 '유행'을 "특정한 행동양식이나 사상 따위가 일시적으로 많은 사람의 추종을 받아서 널리 퍼짐, 또는 그런 사회적 동조 현상이나 경향"이라고 설명한다. 사람들의 기호도 각기 처해 있는 사회·정치·경제적 상황과 그 외 수많은 조건들에 의해 영향을 받기 마련이다. 기술의 발전과 기후, 문화적 관점 등 여러 변수들에 의해 많은

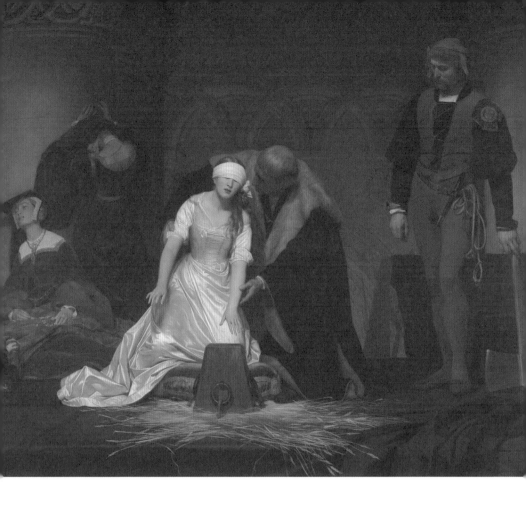

제인 그레이의 처형 Ejecución de Lady Jane Grey

폴 들라로슈

1834, 캔버스에 유채, 246×297cm, 영국 내셔널 갤러리

에스타크의 붉은 지붕 L'Estaque aux toits rouges
폴 세잔

1883-1885, 캔버스에 유채, 65×81cm, 개인 소장

사람들이 선호하는 대상이 형성되고 또 달라질 것이다.

지금도 19세기 미술 작품들이 많은 사랑을 받고 있고, 대가들의 작품은 최고가에 거래되고 있다. 하지만 동시대 미술^{contemporary art}(20세기 초의 아방가르드, 1970~1980년대의 포스트모더니즘까지를 아우르는 현대 미술과 구분하기 위해 1990년대 이후의 현대 미술을 가리켜 동시대 미술이라고 표현한다)과 추상 미술 등이 각광받기 시작하면서 상대적으로 그 인기가 예전 같지 못한 것도 사실이다. 동시대 미술도 마찬가지다. 뒤에서 보다 자세히 다루겠지만 어느 날 갑자기 미디어와 미술계의 주목을 받으며 유행처럼 각광받는 장르가 생겨나기도 하고, 한때는 모두가 그 작품을 갖고 싶어 할 만큼 주목을 끌던 장르나 작가도 어느 순간 인기가 시들해지기도 한다.

그렇다면 현재 유행하고 있는 동시대 미술은 무엇일까? 2010년대부터 현대까지의 최근 미술의 경향은 어떤 한 가지 주제나 개념 또는 스타일, 매체^{medium} 등으로 정해지지 않는다. 경계를 짓고 구분하기보다는 다양성을 추구하는 것이 우리 시대 미술의 특징이라고 할 수 있다. 가까운 갤러리나 미술관을 찾아 동시대 미술 전시를 둘러보자. 아마 주제나 소재, 전달하는 매체 등이 모두 유사한 전시는 찾기 어려울 것이다.

워낙 다채로운 미술 작품들이 창작되다 보니 전문가들이 꼽는 현재 유행하고 있는 동시대 미술에 대한 의견도 조금씩 차이를 보인다. 그 가운데 대략 공통적인 부분을 추려 보자면, 우선 코로나19 팬데믹 기간 동안 외부 활동의 자유가 제약받으면서 자연을 표현하는 작품들이 많은 인기를 얻었는데, 그 유행이 아직까지도 이어지고 있다. 환경을 주제로 하거나 자연의 아름다움을 표현하는 작품들이 여러가지 소재와 표현 방식을 통해 창작되고 주목

젤라이트^{Jellight}
사이먼 리^{Simon Lee}, **아메르 타헤르**^{Aamer Taher}, **파스칼 프티장**^{Pascal Petitjean}
2011, 혼합 미디어, 오스트레일리아 비비드 시드니 페스티벌^{Vivid Sydeny Festival}

받고 있다.

　예를 들면 영국 작가인 존 아캄프라^{John Akomfrah}는 영상이나 영화 다큐멘터리 등을 주로 제작하는데 환경과 아프리카 이주민들의 역사를 결부시킨 작품들로 세계적 명성을 얻고 있다. 그의 작품은 세계 유수의 미술관에서 전시되고 있으며, 〈버티고 시^{Vertigo Sea}〉는 2015년 베니스 비엔날레 출품작이기도 하다.

　자연만 인기를 얻은 것은 아니다. 자연과 정반대인 듯한 과학기술을 미술에 접목한 작품들 역시 많은 사람들이 선호하고 있다. 블록체인 기술을 이용한 미술 NFT^{Non-Fungible Token}들이 초고가에 경매되고 있다. 이외에도 3D 그

젤라이트[Jellight]
사이먼 리[Simon Lee], **아메르 타헤르**[Aamer Taher], **파스칼 프티장**[Pascal Petitjean]
2011, 혼합 미디어, 오스트레일리아 비비드 시드니 페스티벌[Vivid Sydeny Festival]

받고 있다.

　예를 들면 영국 작가인 존 아캄프라[John Akomfrah]는 영상이나 영화 다큐멘터리 등을 주로 제작하는데 환경과 아프리카 이주민들의 역사를 결부시킨 작품들로 세계적 명성을 얻고 있다. 그의 작품은 세계 유수의 미술관에서 전시되고 있으며, 〈버티고 시[Vertigo Sea]〉는 2015년 베니스 비엔날레 출품작이기도 하다.

　자연만 인기를 얻은 것은 아니다. 자연과 정반대인 듯한 과학기술을 미술에 접목한 작품들 역시 많은 사람들이 선호하고 있다. 블록체인 기술을 이용한 미술 NFT[Non-Fungible Token]들이 초고가에 경매되고 있다. 이외에도 3D 그

래픽 디자인 등 색다른 과학기술과 미술을 결합한 작품들이 등장하고 많은 관심을 받고 있다. 또 도시의 번화가에서 주로 보던 네온사인을 이용한 밝은 원색의 화려한 작품들도 인기를 얻고 있다.

인물에 집중하는 작품에 대한 관심도 높아지고 있다. 개개인의 개성과 차이를 존중하는 사회 분위기 속에서 다른 인종과 문화, 특히 그동안 상대적으로 소외되어 온 그룹의 목소리를 들으려는 움직임이 늘어나는 추세다. 카라 워커Kara Walker를 비롯한 여성과 유색인종 작가들의 작품이 세계 유명 미술관과 갤러리에 전시되고, 경매에서도 이전보다 높은 가격에 거래되고 있다. 순수 미술의 세계에서 외면받아 온 그래피티 작가들의 작품도 유명 작가들 중심이긴 하지만 경매에서 고가에 낙찰되곤 한다.

유행은 말 그대로 흘러 지나가는 현상이다. 시기마다 사람들의 기호나 생각이 변화하면서 또 다른 유행을 끊임없이 몰고 올 것이다. 일시적인 유행에 무작정 편승하기보다는 자신이 좋아하는 작품을 고르는 것이 오래 두고 감상할 수 있는 비결이지 않을까.

거기 비옥한 토양The Rich Soil Down There**의 일부**

카라 워커Kara Walker

2002, 벽에 페인트, 종이, 457.2×1,005cm, 미국 보스턴 미술관
아프리카계 미국인 민권 운동African-American Civil Rights Movement 이전 인종과 성폭력 문제를 다룬 작품.

초고가 판매액 기록을 세운 19세기 작품들

폴 세잔Paul Cézanne의 〈카드놀이하는 사람들Les joueurs de cartes〉은 세잔의 후기 작품으로 다섯 점이 연작으로 만들어졌다. 그중 한 작품인 이 그림은 2011년 카타르 왕실에서 프라이빗 세일을 통해 구매했는데 2억 5,000만 달러(약 3,250억 원)에 거래된 것으로 알려지며 당시 세계 최고가의 작품으로 기록되었다.

폴 고갱Paul Gauguin의 〈언제 결혼하니?Nafea Faa Ipoipo?〉는 세잔의 〈카드놀이하는 사람들〉의 뒤를 잇는 초고가 19세기 작품이다. 이 작품은 고갱이 남태평양의 타히티섬에 머무르며 타히티 여성들을 모델로 만들어 낸 작품이다. 이 그림 또한 카타르 왕실 가족에게 판매되었는데 2014년 당시 가격으로 2억 1,000만 달러(약 2,730억 원)의 기록을 세웠다.

세 번째 초고가로 기록된 19세기 작품은 빈센트 반 고흐의 〈닥터 가셰의 초상 Portrait du docteur Gachet〉이다. 닥터 가셰는 고흐의 말년을 함께 보내며 그를 돌봐 준 인물이다. 고흐는 총 세 점의 닥터 가셰의 초상화를 남겼는데, 한 작품은 에칭 판화이며, 다른 두 작품은 유화 그림이다. 이 작품은 슬픈 소장 이력을 갖고 있는데, 1911년 독일 프랑크푸르트의 슈테델 미술관Städelsches Kunstinstitut이 그림을 사들였으나 제2차 세계대전 당시 나치의 2인자였던 헤르만 괴링Hermann Göring에 의해 약탈당했다. 그후 1990년 일본 다이쇼와 제지의 명예회장인 사이토 료에이齊藤了英에게 당시 8,250만 달러(약 1,073억 원)에 판매되었다. 하지만 이후 그림을 되찾기 위한 슈테델 측의 노력에도 불구하고 2019년 발표에 의하면 작품의 행방이 묘연한 것으로 알려지고 있다.

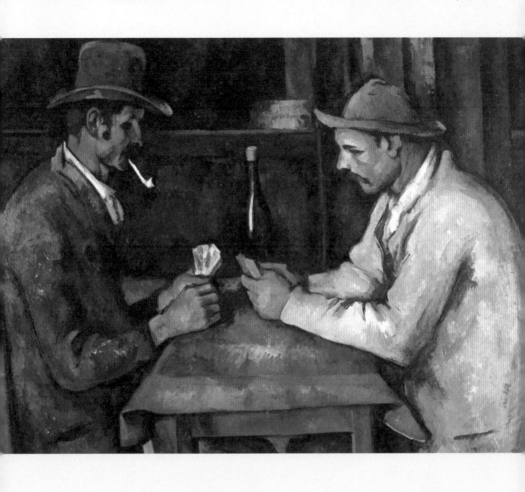

카드놀이하는 사람들(〈카드놀이하는 사람들〉 연작)

폴 세잔

1892-1893, 캔버스에 유채, 97×130cm, 카타르 왕실 소장

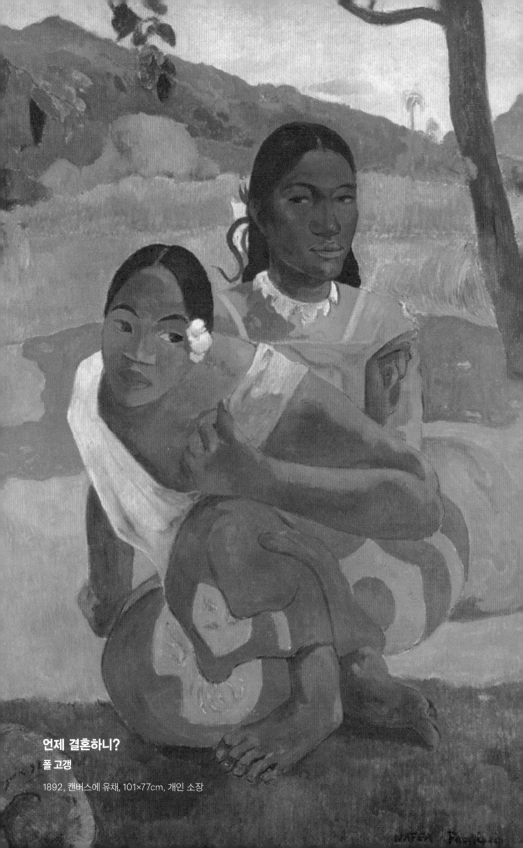

언제 결혼하니?

폴 고갱

1892, 캔버스에 유채, 101×77cm, 개인 소장

닥터 가셰의 초상

빈센트 반 고흐

1890, 캔버스에 유채, 67×56cm, 개인 소장

주류 미술 시장에서 각광받는 거리 아티스트들

한때 낙서로 취급받으며 사회적 골칫거리로 여겨지던 그래피티는 더 이상 거리에서만 볼 수 있는 작품이 아니다. 거리 아티스트의 대명사가 된 영국의 뱅크시^{Banksy}처럼 세계적인 거리 예술 작가의 작품들은 이미 주류 미술 시장에서 엄청난 가격에 거래되고 있다. 2023년 3월에 영국 런던에서 열린 필립스^{Phillips} 경매에서 뱅크시의 〈홈 스위트 홈^{Home Sweet Home}〉이 약 174만 파운드(약 28억 원)에 판매되었다.

이보다 앞서 뱅크시의 2019년 회화 〈위임된 의회^{Devolved Parliament}〉가 영국 소더비 경매에서 990만 파운드(약 158억 원)에 낙찰되며 뱅크시 작품 중 최고가를 경신했고, 2020년에는 회화 〈쇼 미 더 모네^{Show Me the Monet}〉가 760만 파운드(약 122억 원)의 판매가를 기록한 바 있다.

이외에도 뒤에서 소개할 카우스^{KAWS}와 케니 샤프^{Kenny Scharf} 등 유명 거리 예술가들의 작품이 고가에 거래되다 보니, 하룻밤 새 나타난 뱅크시의 선물 같은 벽화로 경제적 이득을 보려는 사람들이 늘어나는 것도 어쩌면 당연한 일인지 모르겠다. 이미 경매에는 뱅크시를 비롯한 유명 작가들의 벽화가 그려진 벽을 통째로 뜯어와 거래된 경우가 많이 있다. 벽의 소유권이 부동산 주인에게 있으므로 소유자의 마음대로 벽을 뜯어내어 벽화를 판매할 수 있기 때문이다.

하지만 거리 예술가들이 캔버스가 아닌 많은 사람들이 오가는 공공장소에 그림을 그리는 이유는 그들이 그곳에 자신의 그림이 전시되기를 원했기 때문이다. 그림이 그려진 벽을 뜯어 다른 곳으로 옮기는 순간 이미 많은 부분 작가가 의도한 메시지가 훼손된다. 이런 이유로 예술계에서는 벽을 뜯어 판매하는 것에 대해 비

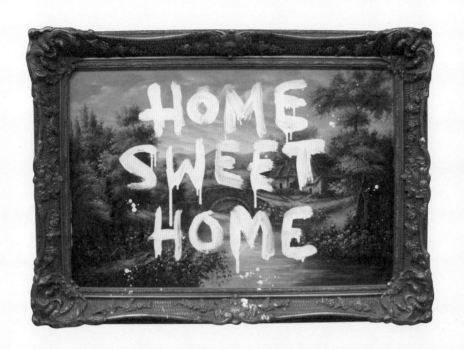

홈 스위트 홈
뱅크시

2006, 캔버스에 변성 오일 유채, 80×110cm, 개인 소장
브리스톨 박물관 및 아트 갤러리^{Bristol Museum & Art Gallery}의 2009년 전시회
뱅크시 대 브리스톨 박물관^{Banksy vs Bristol Museum}에 전시된 작품.

판의 목소리가 높다.

그렇지만 소유주가 벽을 뜯어서라도 판매하고자 한다면 막을 수는 없는 일이다. 뱅크시는 자신의 홈페이지에 이런 식으로 판매된 벽화들을 나열하고, 이들이 자신과는 관계없는 작품이라며 해당 작품의 작가임을 부인하고 있다. 또 따로 자신의 그림을 거래하는 서비스를 마련하고 그곳을 통해 작품 인증을 전담하도록 하고 있다. 뒤에서 작품들이 예술 시장에서 거래되는 과정에 대해 이야기할 때 자세히 다루겠지만, 작가의 작품임을 인증받지 못한 미술품은 제대로 그 가격을 받을 수 없다. 사실상 거래를 막는 셈이 되는 것이다. 이것이 뱅크시가 오랜 기간 예술을 향유해 온 특권층이 아닌, 모든 이들의 아티스트라 불리는 이유일 것이다.

세계 미술 시장은 왜 아시아에 주목할까?

급속도로 성장하는 아시아 미술 시장

—

지난 2021년 4월 생중계로 열린 소더비 홍콩 경매에서 미국 추상표현주의 대가 클리포드 스틸^{Clyfford Still}의 1965년작 〈PH-568〉이 1억 800만 홍콩 달러(약 178억 원)에 낙찰되었다. 이틀에 걸쳐 홍콩에서 열린 이번 현대·동시대 예술 경매에서 이 작품 외에 다수의 대가들과 주목받는 신진 작가들의 작품이 추정가보다 높은 가격에 판매되며 소더비 홍콩 경매 사상 최고 판매액을 기록했다. 최근 홍콩에서 개최된 필립스와 크리스티 경매도 여러 부문에서 새로운 기록을 세우는 등 성황리에 막을 내렸다.

금융 및 부동산 자산 시장이 하락하던 2022년 이후에도 아시아의 미술 시장은 예외적 현상을 보이고 있다. 유럽과 미국의 미술 시장이 주춤하던 시기에

PH-118

클리포드 스틸

1947, 캔버스에 유채, 176×135.6cm, 미국 클리포드 스틸 미술관^{Clyfford Still Museum}

도 아시아의 미술 시장은 강한 성장세를 나타내고 있는 것이다. 아시아의 미술 시장은 역내 아트 비즈니스의 70퍼센트를 차지하는 중국을 중심으로 구축되어 있다. 매년 출간되는 아트 바젤과 UBS의 〈아트 마켓 보고서〉에 의하면 이미 몇 년 전부터 중국은 최대 시장인 미국에 이어 영국과 함께 세계 2, 3위 자리를 다투며 높은 예술품 판매액을 기록해 미술 시장의 중심지로 올라섰다.[5]

미중 무역 갈등 이전까지 이어진 중국 경제의 고도 성장으로 중국 내 신흥 부유층이 대거 늘어나면서 이들이 주도하는 예술 작품 소비가 아시아 미술 시장의 성장을 이끌었다. 특히 MZ세대의 예술품 소비가 크게 증가하면서 서양 예술과 동시대 예술에 대한 수요가 폭증하기도 했다.

세계 제3대 미술 시장인 중국에 진입하려는 미국·유럽의 마켓과 글로벌 예술 작품을 찾는 중국 내 수요가 맞물려서 상승 작용을 하게 된 것이다. 그리고 홍콩이 이들의 교두보 역할을 하며 아시아 미술 시장의 중심 도시로 자리 잡게 되었다. 홍콩은 광둥어와 중국어 외에 영어가 공식 언어인 데다 전면적인 면세 정책으로 동서양의 미술 시장을 잇는 중요한 거점이 되어 왔다.

홍콩 안전법이 가져온 변화

하지만 2020년 중국이 큰 논란 속에 홍콩 안전법을 시행한 후 상황이 달라지고 있다. 미국의 대표적인 보수 성향 싱크탱크인 헤리티지 재단The Heritage Foundation과 《월스트리트저널》이 매년 발표하는 경제 자유 지수에서 홍콩은 2021년에 이어 2022년에도 평가 대상에서 제외됐다. 이 재단은 그 이유를 홍콩의 경제 정책이 중국 정부의 통제하에 있기 때문이라고 밝혔다. 홍콩은

소녀와 강아지^{Girl with a Dog}

데이나 슈츠^{Dana Schutz}

2009, 캔버스에 유채, 미국 내셔널 아카데미 미술관^{National Academy Museum}

데이나 슈츠는 중국 등의 MZ세대들에게 인기 있는 미국 작가다.

2019년까지 지난 25년간 경제 자유 지수 상위에 이름을 올려 왔다.

　　예술계는 처벌 대상인 '중국의 국가 안보에 위협적인 행위'를 포괄적으로 규정한 홍콩 안전법에 대해 비판하고 있다. 이들이 가장 염려하는 것은 처벌에 대한 두려움으로 예술가들이 의식적·무의식적으로 작품에 자가 검열을 하게 되는 것이다. 자가 검열은 곧 표현의 자유와 예술 교류, 개인의 안전 등에 악영향을 끼쳐 시대 흐름에 역행하게 만들기 때문이다.

아시아의 새로운 거점 도시를 노리는 서울

　　이러한 홍콩의 불안정한 상황으로 말미암아 새롭게 아시아에 진출하려는 예술 관련 기관들은 홍콩 이외의 도시들에 눈을 돌리기 시작했다. 서울을 비롯해 싱가포르와 타이베이 등 비교적 팬데믹의 영향이 적고, 사회적·경제적 회복이 빠른 도시들을 주목한 것이다.

　　이 가운데 세계적으로 권위 있는 아트페어의 하나인 프리즈Frieze가 2022년부터 아시아 진출지로 서울을 선택하면서 서울이 아시아 예술 시장의 거점 도시로서의 가능성을 열었다.

한국의 동시대 작가들

—

2021년 5월 한국 단색화의 거장들인 권영우, 박서보, 하종현의 작품이 유럽 최대 현대 미술관인 프랑스 파리의 퐁피두 센터에 영구 소장된다는 국제갤러리의 발표가 있었다.[7] 이는 한국 작가의 작품성과 단색화가 가지는 독특함이 세계 무대에서 인정을 받았다는 것을 의미한다. 연이어 〈뉴욕타임스〉가 한국의 거장인 박서보 기념 미술관의 건립 소식을 그의 일대기와 함께 비중 있게 다루기도 했다.[8]

　　미국과 유럽 중심의 미술 시장에서 인기 있는 아시아 작가들은 많지 않은 편이다. 하지만 늘 새로운 것을 찾는 경향이 있는 예술계에서 점차 아시아 예술과 작가들에 대한 관심이 늘어 가고 있다. 이 중 단색화 거장뿐만 아니라 세계적으로 주목을 끄는 한국 동시대 예술 작가들도 여럿이 있다.

　　대표적인 인물이 경제 부흥 중심의 한국 근대화 과정에서 불연속적 역사를 주시한 작품들을 선보이며 비평가와 큐레이터, 그리고 영화감독으로도 활

작업 중인 박서보 작가. 2019.

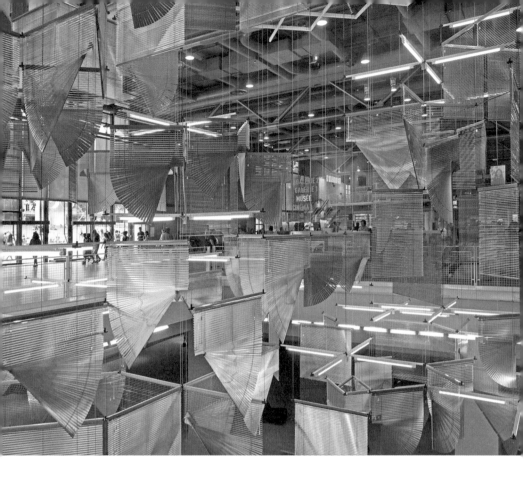

좀처럼 가시지 않는 누스Lingering Nous; nous

양혜규

2016, 알루미늄 베네시안 블라인드, 알루미늄 매달린 구조물aluminum hanging structure,
파워 코팅, 강철 와이어, 납관, 케이블, 171×963×1,086cm, 프랑스 퐁피두 센터

동하는 박찬경과 한국의 대표적 동시대 예술가 리스트에서 늘 빠지지 않는 양혜규를 꼽을 수 있다. 양혜규는 주로 평범한 블라인드를 소재로 수평과 수직의 설치 작품을 통해 동적인 미니멀리즘을 구현해 내는 것으로 유명하다. 양 작가는 퐁피두 센터 등 세계 유수의 미술관에서 개인전을 이어 오고 있다. 이 밖에도 강서경, 정은영, 임민욱 등 적지 않은 수의 작가들이 세계적으로 이름을 떨치고 있다.

중국의 동시대 작가들

—

2015년 2월 영국 런던에서 열린 필립스 경매에서 세계적으로 유명한 중국의 화가이자 인권운동가 아이웨이웨이艾未未의 〈십이지신Circle of Animals/Zodiac Heads〉 조각상 세트가 280만 파운드(약 46억 원)에 판매되었다. 이는 아이웨이웨이 작가 작품 중 최고가 기록이다. 2014년 6월 홍콩 소더비 경매에서 그의 〈중국 지도Map of China〉가 세운 작가 최고 판매가(120만 달러)를 채 1년도 되지 않은 시간에 세 배 이상 뛰어넘은 기록이었다. 아울러 나중에 이 작품의 낙찰자가 페이스북의 초대 사장을 지낸 션 파커Sean Parker임이 알려지면서 아이웨이웨이의 작품이 더욱 주목받기도 했다.

아이웨이웨이와 더불어 '중국의 마티스'라고 불리는 산유常玉, 중국 동시대 예술의 대표 주자로 불리는 쩡판즈曾梵志, 자오우키趙無極 등의 작품들도 세계적으로 인기를 끌며 초고가에 거래되고 있다.

십이지신

아이웨이웨이

2010, 청동에 금도금, 개인 소장

십자가의 모습 90-6 ^{Appearance of Crosses 90-6}

딩 이^{丁乙}

1990, 캔버스에 아크릴, 89×120cm, 개인 소장

일본의 동시대 작가들

—

국내에서도 〈호박Pumpkin〉 연작으로 잘 알려진 일본의 동시대 예술가 쿠사마 야요이草間彌生는 조각과 설치 미술로 가장 유명하지만, 회화와 행위 예술, 영화, 패션, 소설, 시 등 다방면에서 활발히 활동하고 있다. 쿠사마는 2014년 영국 〈아트 뉴스페이퍼The Art Newspaper〉가 미술관 관람객 수를 조사한 결과 세계에서 가장 인기 있는 작가로 선정되기도 했다.[9] 2021년 5월 뉴욕에서 열린 본햄스Bonhams 경매에서 그녀의 1965년작 회화 〈무제untitled〉가 460만 달러(약 60억 원)에 판매되는 등 쿠사마의 인기는 지금도 이어지고 있다.

이밖에 어린이와 동물을 주제로 한 작품으로 유명한 팝 아티스트 요시토모 나라奈良美智도 인기 작가 명단에 이름을 올렸다. 또, 일본 만화와 애니메이션 등 평면적 그래픽 아트에서 영향을 받아 순수 예술과의 경계를 허문다는 '슈퍼플랫superflat' 개념을 도입한 무라카미 다카시村上隆도 세계적 인기를 누리며 활발히 활동하고 있다.

아시아 미술 시장이 성장하면서 한국을 포함한 아시아 신진 작가들에 대한 세계적 관심과 인기도 더욱 높아지는 중이다. 이미 널리 알려진 거장의 작품도 매력적이지만, 한번쯤은 새롭게 인정받기 시작한 동시대 작가의 참신한 작품 세계를 탐닉해 보는 것은 어떨까.

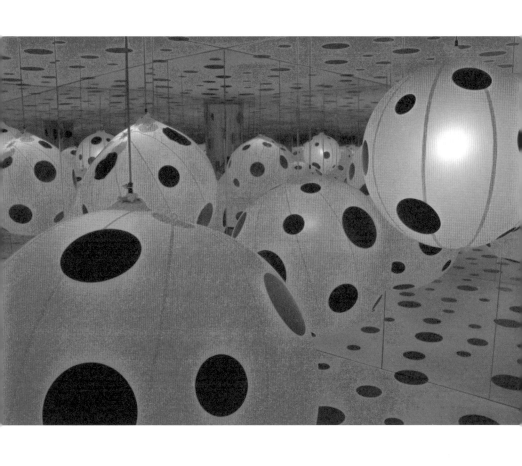

점에 대한 강박Dots Obsession

쿠사마 야요이

2008, 페인트, 철, 점착 점, 풍선, 프랑스 라 빌레트Parc de la Villette

서울, 프리즈가 선택한 도시

—

세계 최대 아트페어인 아트 바젤과 함께 세계적 권위를 자랑하는 프리즈가 2022년 9월 서울에서 첫 선을 보였다. 프리즈는 동명의 영국 예술 잡지《프리즈frieze》가 주관하는 동시대 예술 중심의 아트페어로 2003년 런던을 시작으로 2012년 뉴욕, 2019년 로스앤젤레스로 확대되어 해마다 열린다. 전 세계 170여 개의 엄선된 갤러리들이 참여하고 런던 페어에서만 한 해 6만 8,000여 명의 관람객이 찾은 대규모 예술 축제이자 시장이다. 세계적으로 영향력 있는 컬렉터들과 큐레이터, 자문가 등 전문가들이 차세대 유망 작품을 찾아 모여드는 곳이기도 한 프리즈가 아시아에 첫발을 내딛은 것이다.

　지난 몇 년 동안 프리즈의 아시아 진출 가능성을 놓고 이런저런 예측들이 풍문으로 나돌았다. 아시아 미술 시장은 빠른 성장세라는 측면에서 세계 시장을 주도하고자 하는 프리즈의 전략에 들어맞는 진출지였기 때문이다. 많

2022년 9월 서울 코엑스에서 열린 세계적인 아트페어 프리즈.

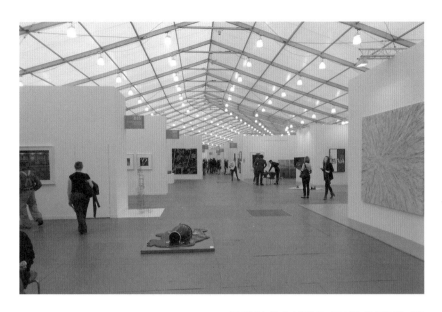

은 전문가들은 홍콩이나 상하이가 첫 진출 대상이 될 것으로 추측했지만 최종적으로 서울이 낙점됐다.

세계 미술 시장에서 한국이 갖는 매력

전문가들의 의견에 따르면 서울을 택한 것은 두 가지 이유에서였다. 첫째는 코로나 팬데믹 이후 국가적 회복력이 다른 나라에 비해 뛰어났기 때문이며, 다른 하나는 예술 작품에 관세와 부가가치세를 면제해 주는 것이 매력적이기 때문이다.

2021년에 '프리즈의 서울 진출'이라는 낭보를 접했을 당시, 영국 런던 프

리즈 본사의 보드 디렉터^{Board Director} 빅토리아 시달^{Victoria Siddall}과 서울 진출 시기와 진출 배경, 서울 입성에 대한 기대 효과 등에 대한 이메일 인터뷰를 가졌다. 그녀는 "프리즈는 런던과 뉴욕 그리고 LA와 같이 예술가와 갤러리, 미술관, 컬렉터들의 공동체가 활성화되어 있는 문화·예술적으로 앞서가는 중심지에서 항상 페어를 열어 왔다. 그리고 아시아에서는 서울이 이에 꼭 들어맞는 개최지라고 판단했다. 2022년 9월 서울에서의 첫 페어를 방문하려는 관람객들이 벌써 도시의 미술과 음악, 건축, 그리고 음식 등 많은 것들에 대단히 기대하고 있다"라고 서울이 프리즈의 아시아 진출지로 선정된 이유를 설명했다.

해당 전문가들과 빅토리아 시달의 말처럼 이런 장점들로 인해 국내에는 이미 세계적으로 유명한 갤러리들의 지점이 개설되어 있다. 리만 머핀^{Lehmann Maupin}과 페로탱^{Perrotin}, 페이스^{Pace} 등이 이미 서울에 자리 잡고 있으며, 페이스 갤러리는 2021년 5월 서울 지점을 확장 이관했다. 이에 더해 쾨닉^{König} 서울이 이보다 한달 앞선 2021년 4월 개관했고, 갤러리 타데우스 로팍^{Galerie Thaddaeus Ropac}이 같은 해 10월 서울에 지점을 개관하는 등 점점 그 수가 늘어가고 있다.

한국 미술 시장의 급성장세

한국 미술 시장은 2021년 이후 미술 작품의 판매가 급격히 늘면서 호황을 누리고 있다. 서울옥션이 2021년 역대 메이저 경매 최고 기록의 성과를 올렸고, 같은 해 국내 최대 아트페어인 2021 키아프^{KIAF}는 역대 최다 관람객 수를 달성함과 함께 판매액도 역대 페어의 두 배를 넘은 것으로 나타났다. 예술

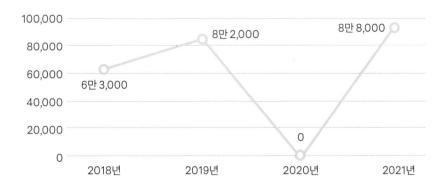

(단위 : 억 원)

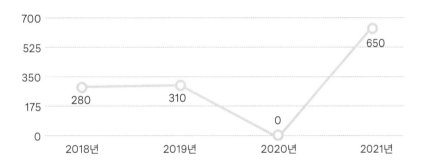

경영지원센터가 발표한 2022년 7월 상반기 한국 미술 시장 분석에 따르면, 국내 미술 시장 규모는 약 5,329억 원으로 추산되었다. 전문가들은 2022년 전체 미술 시장 규모가 사상 최초 1조 원을 넘어설 것을 전망하고 있다.

2022년 11월 예술경영지원센터가 개최한 세미나 자료에 의하면 2022년 국내 경매 시장 낙찰 총액은 2,420억 원이었다. 수치상으로 보면 2021년의

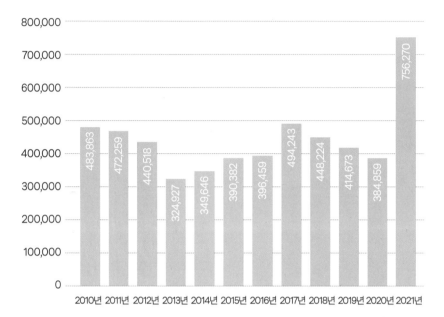

3,240억 원에 비해 28.5퍼센트가 감소했는데, 경기 침체와 글로벌 자본 시장이 주춤했던 것을 고려하면 비관적 성과는 아닌 것으로 분석된다. 게다가 2020년의 1,150억 원에 비교하면 두 배 이상 증가한 액수이기도 하다.

이에 더해 기존에 인기를 누리던 블루칩 작가들의 낙찰 비중이 2021년 73.3퍼센트를 차지한 데 반해 2022년에는 56.4퍼센트로 낮아진 점을 주목할 필요가 있다.[12] 글로벌 미술 시장의 동향과 발맞춰 다양한 작가들의 작품이 컬렉터들의 선택을 받았음을 나타내기 때문이다.

새로운 대체 투자를 모색하려는 사람들과 MZ세대의 미술에 대한 관심이 늘어나면서 미술 시장이 빠르게 성장하고 있는 것이다.

이배 작가는 경상북도 청도군과 파리를 기반으로 활동하며 세계적으로 명성을 떨치고 있다. 숯으로 표현해 내는 그의 작품들은 단색이나 역동적이고 입체적이다. 2022년 프리즈 서울에서는 프랑스 패션 브랜드 생 로랑과의 컬래버레이션을 통해 여러 작품들을 전시했다.

프리즈 서울이 남긴 것들

프리즈 서울 2022 개막 첫날 VIP 데이부터 입구에는 긴 줄이 늘어섰고, 나흘간 중복 인원을 제외하고 7만여 명의 관람객이 찾았다. 전 세계 유명 갤러리들을 포함해 총 120여 부스에서 판매된 금액은 6,000억 원 내외로 추정된다.

참여 갤러리 수와 판매 수익 모두에서 2022년 프리즈 뉴욕과 프리즈 LA의 성과를 훌쩍 뛰어넘어 주최한 프리즈 측뿐 아니라 예술계가 모두 놀랐다. 프리즈 측의 발표에 의하면 같은 해 뉴욕 페어에는 60여 개 갤러리들이, LA 페어에는 100여 개 갤러리들이 참여했으나, 서울 페어에는 110여 개의 갤러리들이 참가해 공식적으로 런던에 이어 서울 페어가 세계에서 두 번째로 큰 프리즈 페어가 된 것이다.

수익면에서도 지난 15년간 국내 전체 미술 시장 거래 규모가 4,000억 원 선을 기록해 오다 2021년에야 7,560억 원을 넘어선 것을 고려하면 프리즈 서울 단 4일 동안의 거래액이 6,000억 원이라는 것은 엄청난 규모임을 알 수 있다.[13] 2021년 키아프가 발표한 역대 최고 매출액인 650억 원의 거의 10배에 달하는 기록이기도 하다.

고가의 작품들이 프리즈 서울 첫날부터 빠른 속도로 판매되었다. 프리즈 개장 이전 사전에 구매 예약이 된 유명 작가들의 작품들도 상당수 있었다. 스위스에 본사가 있는 하우저앤드워스Hauser & Wirth 갤러리가 출품한 조지 콘도George Condo의 〈붉은 초상화 구성Red Portrait Composition, 2022〉은 280만 달러(약 36억 원)라는 초고가의 가격에도 불구하고 개장 몇시간 만에 판매되었다. 국내 한 사립 미술관이 그 구매자인 것으로 알려졌다.

미국 작가인 조지 콘도는 회화를 비롯해 드로잉, 조각, 판화 등 다채로운

붉은 초상화 구성
조지 콘도

2022, 캔버스에 유채, 215.9×228.6cm
프리즈 서울에 전시된 조지 콘도의 작품.

분야의 작품을 제작하고 있다. 특히 전통적 회화 기법과 입체주의^{cubism}, 그리고 팝 아트적 요소를 결합해 자신만의 독특한 작품을 구현하며 '인공적 사실주의^{artificial realism}'라는 용어를 만들어 냈다. 이는 인공적인 것을 사실적으로 표현하기 위한 노력이라고 한다. 그의 초상화들은 인간이 갖는 여러 감정을 원색적 색감을 바탕으로 팝 아트적 유머를 드러내 기묘한 느낌을 자아내곤 한다.

프리즈에 참가한 해외 갤러리 관계자들에 의하면 방문객의 다수를 차지한 MZ세대들은 뉴미디어와 디지털 미술 등 기존의 전통 미술 양식에서 벗어난 작품들에 큰 관심을 보였다고 한다. 이들에 따르면 1,000만 원 이하 작품의 대부분은 MZ세대가 구매했다.

프리즈 서울 최고가 작품 중 하나인 독일의 거장 게르하르트 리히터 Gerhard Richter의 〈촛불 Kerzenschein; Candle-light, 1984〉은 유명 화랑인 미국의 가고시안 갤러리에서 출품했다. 리히터는 91세의 고령 독일 작가로 추상화뿐만 아니라 포토리얼리즘으로 표현된 작품, 사진과 유리 작품까지 다양한 작품 세계를 펼치고 있다. 리히터의 작품들은 이미 어마어마한 낙찰가 기록을 세운 바 있으며 리히터는 가장 중요한 독일 동시대 예술가 중 한 명으로 꼽힌다.

가고시안 측에 따르면 리히터의 〈촛불〉은 1,500만 달러(약 195억 원)라는 천문학적 가격으로 출품되었는데, 프리즈 개시일 이전에 이미 예약 구매가 이뤄졌다고 한다. 많은 미디어의 기사에도 고액의 이 작품이 판매된 사실이 대대적으로 보도되었다.

하지만 처음 갤러리 측의 발표와는 달리 나중에 가고시안은 이 작품을 판매하지 않았다고 한다. 앞서도 소개했지만 명망 있는 갤러리들은 작품을 구

촛불

게르하르트 리히터

1984, 캔버스에 유채, 200.3×179.7cm
프리즈 서울에서 한 관람객이 리히터의 작품을 사진 찍고 있다.

입하려는 사람이 있다고 해서 아무에게나 함부로 판매하지 않는다. 갤러리는 자신들의 대표 작가들과 유기적 관계를 유지하며 그들의 커리어를 관리한다. 멀리 미래를 보며 장기적 계획을 세우고 차근차근 작가가 자기 자신만의 작품 세계를 구축하도록 돕는 일을 하는 것이다. 여기에는 작가의 작품이 시장에서 거래되는 것을 관리하는 일도 포함된다.

갤러리는 작품을 판매할 때 작가의 작품을 어떤 컬렉터가 구매하고, 어떻게 관리하며, 얼마나 보유하는가 등을 고려해 판매한다. 갤러리는 컬렉터가 몇 년 뒤 재판매로 이득을 보려 하는지, 아니면 정말 작품을 좋아해 오래 함께 하고자 하는지, 어디에 어떻게 전시해 둘 것인지, 그동안 어떤 작가의 어떤 작품들을 컬렉팅해 왔는지, 어떤 딜러와 거래를 했는지 등의 정보도 파악한다.

이런 모든 사항들을 종합해 갤러리가 관리하는 작가의 커리어에 도움이 된다고 판단될 때 비로소 판매가 이루어진다. 자신들이 중요하게 생각하는 작가일수록 더 까다로운 평가가 이루어진다는 사실을 알아 두자. 이번 가고시안의 리히터 작품도 초고가임에도 불구하고 대기 리스트가 있을 만큼 관심을 가진 컬렉터들이 많았다. 하지만 이들 중 누구도 가고시안의 기준을 만족시키지 못해 결국은 판매가 무산되었다.

프리즈 서울과 공동 개최된 키아프 서울 2022의 경우, 전년도 수준의 매출액을 올린 것으로 전해졌다. 대다수 관객들의 관심이 한국에서 처음 개최되는 프리즈에 몰리는 바람에 키아프는 상대적으로 이목을 끌지 못해 안타까움을 자아내기도 했다. 하지만 인기를 끌던 단색화 중심의 기존의 출품 라인업에서 벗어나 작품들이 다채로워졌다는 호평을 들었다.

서울에서 열린 프리즈는 가까이서, 또 한자리에서 세계의 내로라하는 수

나는 피노키오22-7 I am Pinocchio22-7

김봉수

2022, 스테인리스스틸, 80×120×185cm
키아프에 전시된 김봉수 작가의 작품에 많은 이들의 관심이 쏠렸다.

많은 작가들의 작품을 볼 수 있어 신진 작가들의 작품 세계를 확장시키는 기회가 되거나, 컬렉터들의 안목을 넓히는 경험의 장이 될 수 있었다. 미술 시장 분야의 글로벌 아트페어가 한국에 입성하게 된 것을 계기로 앞으로는 예술 작품의 유통 구조와 판매 방식 등에도 여러 가지 변화를 가져올 것으로 기대되고 있다.

어떤 장르나 작가의 인기가 오르면 비슷한 종류의 작품만을 판매한다거나, 유사한 장르나 표현을 살린 작품들이 쏟아져 나오는 시장의 경향이 달라지기를 바라 본다. 또한 컬렉터들 역시 인기 있는 작품에만 연연하는 문화에서 벗어나 다양한 작품을 바라볼 수 있는 성숙함을 갖출 수 있는 기회가 되기를 희망한다.

한국에 진출한 세계적인 갤러리들

리만 머핀

2017년 처음 서울 소격동에 한국 지점을 설립한 리만 머핀은 2021년 한남동에 대규모 공간을 마련하며 이전했다. 리만 머핀은 1996년 레이철 리만^{Rachel Lehmann}과 데이비드 머핀^{David Maupin}이 뉴욕 소호에 창립한 갤러리다. 현재 뉴욕에는 첼시^{Chelsea}와 로어이스트사이드^{Lower East Side}에 위치하고 있으며, 플로리다주 팜 비치와 런던, 홍콩에도 지점을 두고 있다.

리만 머핀은 장르를 구분하지 않고 새로운 시도를 하는 작가들을 발굴하고 글로벌 인재로 육성해 냈다. 신진 작가의 첫 개인 단독 전시회를 유치해 이들이 유명 작가로 성장할 수 있는 기회를 마련한 것도 여러 번이다. 여기에는 한국의 서도호를 비롯해 트레이시 에민^{Tracey Emin}, 시라제 후시아리^{Shirazeh Houshiary}, 아드리아나 바레장^{Adriana Varejão} 등 스타 작가들이 포함되어 있다. 한국의 설치 미술가 이불도 리만 머핀의 대표 작가다.

페로탕

1990년 에마뉘엘 페로탕^{Emmanuel Perrotin}이 프랑스 파리에 설립한 갤러리다. 현재는 파리와 뉴욕, 홍콩, 도쿄, 상하이, 두바이 그리고 서울 7개 도시에 18개의 갤러리를 운영하고 있다. 서울에는 2016년 삼청동에 문을 열었으며 2022년 도산파크점을 추가 개관했다.

페로탕의 대표 작가들로는 한국의 박서보, 이배를 비롯해 대니얼 아샴^{Daniel Arsham},

크리스티나 반반^{Christina Banban}, 무라카미 다카시, 미스터^{Mr.} 등이 있다. 페로탕은 매년 20여 개의 주요 글로벌 아트페어에 참가해 위상을 이어가고 있다. 최근에는 팟캐스트나 영상물 등을 통해 미술 세계에 대한 통찰적 사설을 제작, 발표하고 있기도 하다. 이외에도 다양한 패널 토론과 어린이를 위한 교육, 콘서트 등을 통해 대중에 가까이 다가가는 시도를 하고 있다.

페이스

1960년 미국 보스턴에 설립된 '페이스'는 현재는 뉴욕을 본사로 팜 비치, 로스앤젤레스, 런던, 제네바, 홍콩, 그리고 서울에 지점을 두고 있다. 서울에는 2017년 한남동에 문을 열었다. 전통적으로 페이스는 추상표현주의와 기하학적 모양과 빛의 조화가 환경과 관람객의 인식에 어떻게 영향을 주는지에 초점을 맞추는 빛과 공간 예술^{Light and Space Movement}을 강조하는 작품들에 관심을 두고 있다.

페이스가 대표하고 있는 영향력 있는 동시대 예술 작가들에는 알렉산더 칼더 ^{Alexander Calder}와 장 뒤뷔페^{Jean Dubuffet}, 바버라 헵워스^{Barbara Hepworth} 등이 있다.

갤러리 타데우스 로팍

타데우스 로팍이 1981년 오스트리아 잘츠부르크에 설립한 갤러리로 현재는 런던과 파리 그리고 서울 한남동에 지점을 두고 있다. 갤러리 타데우스 로팍이 대표하고 있는 세계적 작가들에는 알렉스 카츠^{Alex Katz}와 게오르그 바젤리츠^{Georg Baselitz}, 안젤름 키퍼^{Anselm Kiefer}, 에르빈 부름^{Erwin Wurm} 등이 있다. 갤러리 타데우스 로팍은 자사 갤러리 전시 이외에도 세계 유수 미술관이나 비영리 기관과도 협업 전시를 많이 개최한다.

쾨닉

독일 베를린과 서울 청담동에 위치하고 있는 갤러리 쾨닉은 한정된 미술 사조에 얽매이지 않고 다양한 분야와 장르의 전시를 시도한다. 쾨닉의 대표 작가로는 구정아를 비롯해 에블린 악셀^{Evelyn Axell}, 노베르트 비스키^{Norbert Bisky}, 클라우디아 콤트 ^{Claudia Comte} 등이 있다.

브랜드가 되는 작가들

갤러리와 작가, 달라지는 역학 관계

—

작가와 갤러리의 관계를 흔히들 부부에 비유하곤 한다. 그만큼 밀접한 동반자 관계라는 의미일 것이다. 하지만 모든 부부가 평생 해로하지는 않듯이 작가와 갤러리의 결합도 갈등이 불거지며 이혼 선언으로 이어지기도 한다. 많은 갤러리들이 함께 일하는 작가들과 좋은 관계를 유지하며 상호 발전하는 모습을 보이고 있지만, 종종 서로가 상대방을 적으로 돌리며 소란스럽게 갈라서거나 송사를 벌이며 화제가 되는 경우도 있다.

미국의 혼합 미디어 아티스트 하워디나 핀델Howardena Pindell은 인종 문제와 차별, 폭력 등 사회적 메시지를 다루는 작품으로도 유명하다. 최근 영국과 미국의 유명 갤러리들에 영입되며 각광받고 있는 그녀가 지난 2020년 자신의

이전 갤러리인 남디 갤러리G.R.N'Namdi Gallery를 상대로 소송을 제기해 화제가 되었다.

핀델에 의하면 남디 갤러리는 20여 년 동안 그녀를 대표해 작품을 판매하면서 정확한 거래 내용과 액수, 구매인 등 중요 사항들을 제대로 전달하지 않았다고 한다. 그녀는 또 이들이 작품 판매 금액을 작가에게 늑장 지급하거나 아예 지급하지 않은 사례들도 있었으며, 심지어 특정 컬렉터와 모의해 헐값에 작품을 거래하고 다시 고가에 되팔아 이익을 챙기는 등 불법적 거래를 했다고 주장했다.

많은 유사 소송 중에서도 핀델의 경우가 특히 이목을 끄는 이유는 예술계에 뿌리 깊이 자리하고 있는 유색인종 작가의 차별 대우에 관한 문제를 다루고 있기 때문이다. 핀델에 의하면 남디 갤러리는 유색인종 작가가 다른 갤러리로 이적할 수 있는 기회가 제한적이라는 점을 이용해 자사에 소속된 유색인종 작가들에게 자신의 사례와 비슷한 관행을 저질러 왔다고 한다. 하지만 최근 몇 년에 걸쳐 유색인종과 여성 등 소외되었던 작가들의 작품이 점차 새롭게 주목과 각광을 받으면서 예술계에서도 이들의 새로운 목소리에 주의를 기울이고 있다.

한편에서는 핀델의 사례를 작가와 갤러리의 힘의 균형 관계에 초점을 두고 바라보기도 한다. 신인 작가 또는 무명작가들이 갤러리와 함께 일을 하게 될 때는 상대적으로 갤러리 측에 유리하도록 관계가 이루어진다. 하지만 시간이 지나고 작가가 명성을 얻게 되면, 점차 자신에게 불리했던 관계를 벗어나 자신의 주장을 강력하게 피력할 수 있게 된다는 것이다. 실제로 이러한 이유로 갈등을 겪는 작가와 갤러리의 사례가 많은 것도 사실이다.

야간 비행 Night Flight
하워디나 핀멜
2015-2016, 캔버스에 혼합 미디어, 190×160cm, 미국 시카고 현대미술관

평화와 사랑^{Peace and Love}

베아트리스 밀라제스^{Beatriz Milhazes}

2005, 알루미늄에 점착 바이닐, 19아치, 500×250cm, 영국 런던 글로스터로드 지하철역
브라질의 가장 유명한 동시대 미술 작가 중 한 명으로 꼽히는 베아트리스 밀라제스는 사회적 소수에 속하는
LGBTQ+ 활동에도 매우 적극적이다.

전통적으로 대부분의 갤러리들은 긴밀한 파트너 관계를 강조하며 계약서 없이 작가와의 구두 약속만으로 일을 해 왔다. 하지만 최근에는 이들 사이의 크고 작은 분쟁들을 미리 예방하기 위해 대다수 갤러리들이 작가와 일을 시작할 때 계약서를 작성하고 있다. 그럼에도 불구하고 여전히 신인 작가나 알려지지 않은 작가들은 계약 당시 자신들의 이해관계를 제대로 반영하기 어려운 측면이 있다.

하지만 최근 온라인 미술 시장의 활성화 등의 변수로 인해 미술 시장의 역학 관계가 달라지고 있다. 이에 따라 작가와 갤러리의 관계 역시 구조적인 변화를 맞고 있어 추이가 주목된다.

여러 갤러리에서 동시에 활동하는 작가들

—

순수 예술과 상업 예술의 경계가 모호해지면서 작가의 활동 영역과 의미가 달라지고 있다.

갤러리는 오랫동안 소속 작가의 작품을 판매하고 커리어를 관리하는 역할을 해 왔다. 그 대신 작품 판매 시 일정 비율의 커미션을 가져가는 형태로 작가와 파트너 관계를 유지해 왔다. 그러나 미술 시장의 변화와 함께 과거 하나의 갤러리가 소수의 작가들을 담당하고 관리하던 작은 공동체적 관계가 달라지고 있다.

온라인상에서 많은 미술품 상거래가 이루어지고, 글로벌화가 진행되면서 갤러리들은 세계 곳곳에 지점을 열며 대형화하는 추세를 보이고 있다. 또,

다른 도시나 나라에 있는 갤러리들과의 협업을 도모하는 등 다방면으로 변화를 모색하고 있다. 폐쇄적인 소규모의 공동체로는 더 이상 확대되는 컬렉터 규모와 다각화되고 다변화하는 컬렉터들의 요구에 발 빠르게 대응할 수 없기 때문이다.

대형 유화로 유명한 독일의 표현주의 아티스트 다니엘 리히터^{Daniel Richter}는 서울에도 지점이 있는 갤러리 타데우스 로팍과 뉴욕과 암스테르담, 런던에 지점을 둔 그림 갤러리^{Grimm Gallery}에 동시에 소속되어 있다. 리히터 같은 대가뿐만 아니라 신예 작가들도 많게는 대여섯 곳의 갤러리에 동시 소속된 경우가 늘고 있는 추세다. 그리고 이들이 동시에 소속된 갤러리들은 같은 아티스트의 예술 세계를 각기 다른 시각으로 해석하며 자신들이 추구하는 고유한 예술적 관점이 느껴지는 작품을 전시, 판매하고 있다.

브랜드와 아티스트의 컬래버레이션

—

세계적인 패션 브랜드 디올이 아티스트 케니 샤프^{Kenny Scharf}와 협업해 2021년 남성복 가을 컬렉션을 발표했다. 샤프는 회화와 조각, 영상, 행위 예술, 그리고 거리 예술에 이르기까지 여러 방면으로 활동하고 있는 미국의 아티스트다. 아티스트들이 패션 등 상업 브랜드들과 협업하게 된 것은 불과 몇십 년 전부터다. 이전의 예술계는 예술이 상업적 특성과 거리를 두어야 하는 것으로 간주하고 상업 예술을 하는 작가들을 달갑지 않게 여기곤 했다.

하지만 시간이 지날수록 순수 예술과 상업 예술의 경계가 모호해졌다.

작가들은 상대적으로 짧은 시간에 자신의 이름을 알리고, 컬렉터의 범주를 확대하며, 재정적 수입원을 늘릴 수 있는 새로운 창구로 브랜드와의 협업을 활용하고 있다. 브랜드 역시 MZ세대 고객의 접근성을 높일 수 있는 방법으로 예술가와의 협업을 추진하는 상황이다.

아티스트 에이전시의 등장

—

이렇듯 작가들의 활동 영역이 광범위해지면서 아티스트들은 갤러리에 소속되어 커리어를 쌓는 방식에서 벗어나 자신의 커리어를 담당하는 에이전시와 손을 잡고 있다. 아티스트 에이전시는 갤러리나 미술관 등에서의 전시를 포함한 아티스트 본연의 작품 창작 활동에 더하여 여러 분야와의 협업을 통해 이들의 커리어를 만들어 간다.

비단 패션계뿐만이 아니라 자동차와 화장품, 스포츠 용품, 인테리어, 보석, 문구, 장난감 등 여러 소비재 브랜드와 기타 다른 회사들도 마케팅이나 홍보 활동을 위해 여러 아티스트와 협업하고 있다. 2020년 11월 미국 프로농구 NBA 팀 중 하나인 클리블랜드 캐벌리어스Cleveland Cavaliers는 미국 작가 대니얼 아샴을 크리에이티브 디렉터로 위촉했다. 아샴은 조각과 회화, 건축, 그리고 영화까지 제작하며 여러 분야에서 활동하는 유명 아티스트다.

얼핏 생각하면 어울리지 않을 것 같은 이들 농구팀과 아티스트 크리에이티브 디렉터의 신선한 조합은 많은 화제가 되고 있다. 아샴은 구단 굿즈goods와 농구 코트 등을 디자인하고 팀의 소셜미디어 이미지를 포함한 브랜딩 전반

벽화^{Mural}

케니 샤프

2010, 스프레이 페인트, 미국 뉴욕 바워리 스트리트

을 주관한다.

　이러한 현상을 두고 예술계에서는 다양한 활동을 통해 아티스트 자체가 브랜드화하고 있다는 평이 나오고 있다. 하루가 다르게 변하는 사회에서 예술과 아티스트도 예전의 관념에서 많이 벗어나고 있다. 몇 년 후에는 또 어떤 새로운 양상으로 변모해 갈지 궁금해진다.

떨어지는 시계 Falling Clock
대니얼 아샴

2011, 시계, 섬유유리, 페인트 152×198×15cm, 개인 소장

미술 시장의 새로운 고객이 된 MZ세대

작품에 돈을 쓰는 MZ세대

—

MZ세대는 음식 배달부터 택시 호출 앱까지 우리 생활 전반에 걸쳐 일어나고 있는 혁신의 중심에 있다. 이들이 가져온 변화는 비단 기술적인 면에서 그치지 않고 우리의 소비 패턴과 문화적 인식까지 이어져 많은 부분에 새로움을 가져오고 있다. 예술 분야도 예외는 아니다. MZ세대가 컬렉팅과 투자의 중심 세력으로 부상하면서 미술 시장의 변화를 주도하고 있다. 이들의 예술 작품 소비는 기존 세대와 어떻게 다를까?

〈아트 마켓 보고서 2022〉에 따르면, 미국과 영국, 중국, 멕시코 등 10개국 고액 자산가 그룹의 MZ세대가 2021년 한 해 동안 구입한 미술 작품의 중앙값이 23점으로 가장 높은 것으로 나타났다. 이들의 바로 전 세대인 X세대는

클리어링 VIIClearing VII

안토니 곰리 Antony Gormley

2019, 유연한 강철 배관, 영국왕립미술원
곰리는 2020년에 BTS와 협업한 작가 중 한 명이다.

12점, 이들의 부모 세대인 베이비 부머 세대 (주로 55~73세)는 9점으로 집계되었다.[14] MZ 세대가 미술 작품에 대한 높은 관심을 갖고 미술 시장에서 활발히 활동하는 주체임을 잘 알 수 있다.

젊은 '아트 인플루언서'의 등장
—

2020년, MZ세대의 대표 주자 중 하나인 케이 팝 그룹 방탄소년단BTS이 미술계에 화제를 불 러일으켰다. BTS가 22인의 세계적인 예술가, 큐레이터들과 함께 서울과 런던, 베를린, 부에 노스아이레스, 뉴욕의 5개 도시에서 대규모 예술 프로젝트인 'Connect, BTS'를 진행한 것 이다. 이 전시회는 음악과 미술의 결합을 통해 세계인들과 소통을 시도하며 모두의 다양성과 고유성을 인정하고 서로 연결하자는 BTS의 메시지를 담았다.

 MZ세대에게 예술은 늘 가까이할 수 있 는 대상이다. 소셜미디어의 발달로 그들은 언 제든 원하는 작품을 보고 즐기며, 예술가들

이나 갤러리들과도 더욱 자유롭게 소통할 수 있다. 또, 이들 세대에게 친숙한 의류와 신발, 화장품 등 유명 브랜드들은 아티스트와 협업해 젊은 고객들이 선호하는 상품의 아티스트 한정판을 출시해 왔다. 그동안 특정 그룹이 영위해 왔다고도 볼 수 있는 예술이 MZ세대에게는 그들의 생활 속에 친숙하게 자리하고 있는 것이다. 이들 세대의 전반적인 예술에 대한 관심은 곧 투자로 이어지고 있다.

그럼 예술과 한층 가까워진 MZ세대의 투자 패턴은 어떨까? 우선, MZ세대는 투자를 위해 대체적으로 고가의 작품보다는 저가나 중저가, 신진 작가의 작품을 찾는 경향이 있다. 기존 예술 작품 투자의 주요 대상인 거장들의 작품이 아닌 동시대 예술 중심의 신진 작가들 작품이 이들의 투자 대상이다. 상대적으로 가격대가 낮으면서도 새로운 시도에 과감한 신진 작가들의 작품은 MZ세대의 낯선 것에 대한 포용력이나 모험적인 성향과도 잘 어우러진다.

아울러 이들의 투자가 늘면서 온라인을 통한 작품 구매도 증가하게 되었다. 〈아트 마켓 보고서 2021〉은 온라인을 통한 예술 작품 구매는 전년 대비 두 배에 이른다고 밝혔다. 특히 팬데믹으로 인해 온라인 구매가 예술 작품 거래의 주요 채널로 이용되면서 온라인 쇼핑에 익숙한 MZ세대의 작품 투자가 더욱 활발하게 이뤄질 수 있었다.

작품의 보유 기간도 줄어들고 있다. 위의 보고서 조사에 따르면 MZ세대의 작품 보유 기간은 평균 4년 미만인 것으로 나타났다. 이는 새로운 것을 추구하는 밀레니얼 세대의 특성과 온라인 거래의 편리성으로 작품 보유 기간이 기존 10년 이상 장기 투자에 비해 현저히 짧아지고 있음을 보여 준다.

〈스폿 페인팅〉 앞의 데미언 허스트 Demien Hirst. 허스트는 2019년 스니커즈 브랜드 반스와 협업하여 그의 대표작 〈스폿〉 연작 등을 담은 한정판을 출시했다.

비주류, 주류가 되다

—

마지막으로 다양성을 추구하는 MZ세대는 개개인의 정체성을 인정하고 존중한다. 이들에게 인기 있는 작가들 중 기존 예술계에서 주변에 머물던 유색인종이나 여성 작가들이 많이 포진되어 있는 것도 이러한 성향을 반영한다고 할수 있다. 또 사회의 소외된 부분을 위한 메시지를 담고 있는 작품들도 이들의사랑을 받고 있다. 이처럼 MZ세대는 기존의 통념과 차별성 있는 변화를 가져오면서 새로운 트렌드를 만들어 가고 있다. 예술계도 이런 시대적 트렌드나미술 시장의 변화를 잘 살피면서 대응하는 것이 세계적인 새로운 흐름에 발맞추는 데 도움이 될 것이다. 주요 컬렉터인 MZ세대의 요구를 세심히 살피면서이들이 보내는 유무형의 메시지에 주목해 보는 것도 하나의 방법일 수 있다.

Art
Collecting

2부

입문:
누구나 컬렉터가
될 수 있다

*Art
Collecting*

작품의 가격은 어떻게 정해질까?

작품의 가치를 결정하는 요소들

—

4억 5,030만 달러(약 5,850억 원). 이 금액은 레오나르도 다빈치^{Leonardo da Vinci}의 〈살바토르 문디^{Salvator Mundi}〉가 2017년 뉴욕 크리스티 경매에서 세운 세계 공개 경매 사상 최고가 기록이다. 작품의 어떤 점이 이런 상상할 수 없는 금액의 가치를 만들어 낸 것일까? 다음의 그림을 한 점 더 살펴보자.

네덜란드의 후기 인상파 화가인 빈센트 반 고흐의 〈몽마르트르 거리 풍경^{Scène de Rue à Montmartre}〉이 2021년 2월 세계적인 경매 회사 소더비의 언론 발표회에서 처음으로 세상에 공개되었다. 100년이 넘도록 한 개인 컬렉터 집안이 소장해 온 이 그림은 제작된 후 단 한 번도 공개적으로 전시된 적 없는 희귀 작품이어서 시장과 평단의 주목을 더욱 끌었다. 고흐가 몽마르트르에서 작

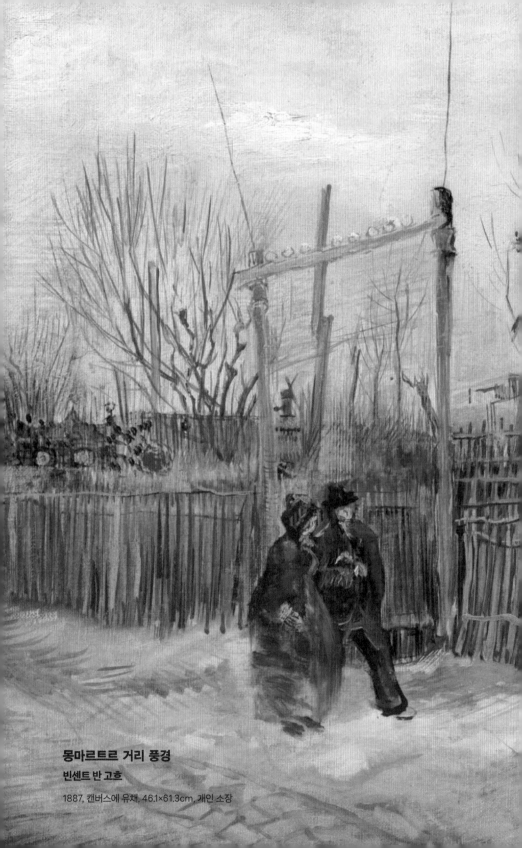

몽마르트르 거리 풍경

빈센트 반 고흐

1887, 캔버스에 유채, 46.1×61.3cm, 개인 소장

도랑 위의 작은 다리

빈센트 반 고흐

1883, 캔버스에 유채, 47×35cm, 개인 소장

품 활동을 하던 기간의 그림은 대부분 세계 유수의 미술관이 소유하고 있어 개인 소장이 가능한 작품은 매우 드물다. 당연히 세계적 컬렉터들의 이목은 이 작품에 집중되었고, 한 달 후 열린 소더비 파리 경매에서 약 1,300만 유로(약 182억 원)에 판매되었다. 이는 소더비의 추정가인 500만~800만 유로의 두 배나 되는 액수다.

상품 가격은 시장의 수요와 공급 법칙에 의해 결정된다. 하지만 예술 작품의 가치는 여타 상품의 가격 결정 이론만으로는 설명할 수 없다. 예술품만이 갖는 독특한 특성들이 존재하기 때문이다. 그렇다면 한 세기 동안 한 번도 세상에 나오지 않은 이 그림의 가격은 어떻게 결정된 것일까? 예술 작품의 가치는 어떻게 형성되는 것일까?

예술 작품의 가치를 결정하는 요인에는 크게 객관적 요소와 주관적 요소 두 가지로 나눌 수 있다.

객관적 요소

객관적 요소에는 작가와 작품이 갖는 특징, 그리고 판매 장소와 시기 등이 포함된다. 작가가 누구인가는 작품의 가치를 결정하는 중요한 사항이다. 작가의 명성과 미술사적 위치, 작가가 속한 사조 등에 따라, 작가의 평판과 지위가 높을수록 투자 상품으로서 작품의 가치가 올라간다. 또 시기에 따라 주요 갤러리나 미술관에서 전시회를 갖고 언론의 주목을 받는 인기 작가들의 작품이 높은 가격에 거래되는 편이다.

하지만 같은 작가의 작품이라고 해도 가격은 개별 작품에 따라 크게 편차가 있다. 각각의 작품이 갖는 특성이 다르기 때문이다. 작품의 크기와 매체,

완성 시기, 주제, 인지도, 보존 상태, 소장 기록, 전시 이력, 희소성 등 많은 요소들이 고려되어 그 가치가 하나로 매겨지게 된다.

고흐의 〈도랑 위의 작은 다리Sloot en kleine brug〉는 2010년 뉴욕 크리스티 경매에서 약 38만 7,000달러(약 5억 원)에 거래되었다. 앞서 소개된 〈몽마르트르 거리 풍경〉과는 가격 차이가 40배도 넘는다. 〈도랑 위의 작은 다리〉는 고흐의 화려한 색채와 독특한 인상주의 화법이 아직 충분히 발달하기 전의 작품으로 고흐만의 스타일이라는, 일종의 인지도 면에서 크게 떨어진다는 평가를 받고 있다. 이 작품의 판매가는 상징적인 고흐 작품을 구매하려는 컬렉터들에게 그다지 매력적이지 못했음을 보여 준다고도 볼 수 있다.

주관적 요소

예술은 아름다움을 탐구한다. 우리는 많은 경우 아름다운 것에 마음을 빼앗기고 빠져들곤 한다. 아름다운 것을 찾는 인간의 성향이 예술 작품을 소유하려는 구매욕으로 나타나는 것은 당연한 일일 것이다. 하지만 미美의 기준은 개인의 취향이나, 시대에 따라 달라진다. 내게 아름다운 것이 다른 사람에게는 매력적이지 않을 수도 있다. 작품에 대한 미학적 판단과 애정, 또는 개인사에 의한 특별한 의미 등 예술품의 가치에는 주관적 판단이 개입된다.

판화 등 몇몇 경우를 제외하면 예술 작품은 세상에 단 하나씩만 존재한다. 특정 작품을 반드시 갖고 싶어 하는 컬렉터가 있다면 그 작품의 가치는 일반적인 평가 가치보다 훨씬 높게 결정될 수 있다는 이야기다. 하나의 작품을 보며 느낄 수 있는 만족감은 온전히 작품과 감상하는 이들만의 세상에서 느껴지는 은밀하고 사적인 것일 수밖에 없다. 이런 특별한 점이 예술품의 가치를 완성하는 요소가 되고 예술 작품을 다른 상품과 구분 짓는다.

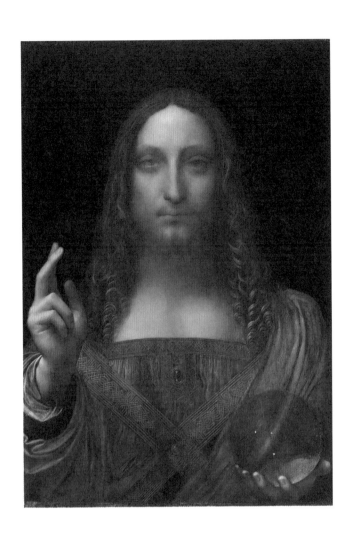

살바토르 문디
레오나르도 다빈치

c.1500, 호두나무 패널에 유채, 45.4×65.6cm, 아랍에미리트 루브르 아부다비^{Louvre Abu Dhabi}
2017년 뉴욕 크리스티 경매에서 4억 5,030만 달러라는 역대 최고 금액에 낙찰된 작품.

어떤 작품을 구입할까?

판화 컬렉팅하기

—

예술 작품을 컬렉팅한다고 하면 많은 사람들은 보통 고가의 작품을 떠올리거나, 우리 일상과 먼 이야기로 치부하기 십상이다. 하지만 컬렉팅이 대가들이나 고가의 작품만을 대상으로 하는 것은 아니다. 다양한 장르와 매체에 걸쳐 예술 작품의 창작이 이루어지는 만큼 적극적으로 발품을 팔다 보면 생각보다 저렴한 가격으로 대가의 생소한 작품을 구하거나, 신인 작가의 참신하고 새로운 아이디어를 접할 수 있다. 특히 컬렉팅을 시작한 지 얼마 안 된 초보자나 다양화를 추구하려는 컬렉터라면 오리지널 판화 컬렉팅이 하나의 방법일 수 있다.

에디션으로 제작되는 오리지널 판화

판화라고 하면 미술관 기념품점에서 판매하는 포스터 정도로 생각하는 사람들이 적지 않다. 하지만 컬렉팅의 대상인 판화는 예술품을 기계적으로 재생산해 찍어 낸 복제품reproductions이 아닌 작가가 직접 작업에 참여한 오리지널 판화 작품을 말한다. 오리지널 판화는 작가가 에디션edition으로 찍어 내는 수를 제한해 너무 많은 작품이 생산되지 않도록 관리한다. 보통 200점 이하로 창작되는데, 에디션의 개수가 적을수록 그 희소성으로 인해 가치가 올라가는 것이 일반적이다. 에디션으로 제작되는 판화는 에디션 개수와 작품의 제작 번호가 표기되어 있으므로 구입 시 확인할 수 있다.

오리지널 판화의 대표 작가로는 미국의 팝 아트pop art 선구자 앤디 워홀을 들 수 있다. 그는 주변에서 흔히 볼 수 있는 물건이나 매릴린 먼로, 마오쩌둥 등 유명인들의 초상을 실크스크린 판화로 만들어 내 현대 사회의 물질 문명의 반복적이고 대량 생산적 문화를 빗대어 표현했다.[1]

한편 에디션이 아니라 하나의 고유한 작품만으로 만들어지는 판화도 있다. 모노타입monotypes이나 모노프린트monoprints라 일컬어지는 이들 판화는 기존 판화의 기술을 사용해 만들어지지만, 한 점 한 점 독창적으로 만든다. 앤디 워홀은 실크스크린 기법의 프린트로 유명하다. 그는 종이 대신 캔버스에 실크스크린 프린트를 제작하곤 하는데, 자신의 모노프린트로 만든 캔버스 작품들을 프린트라 부르지 않고 회화라 불렀다. 일반 판화와 달리 한 점씩만 제작된 모노프린트를 회화와 같이 여겼기 때문이다. 물론 그의 종이 프린트들도 유명한데, 한정 에디션으로 제작되는 작품들과 에디션의 숫자가 정해지지 않아 초저가의 언리미티드 에디션unlimited edition으로 제작되는 작품들도 있다.

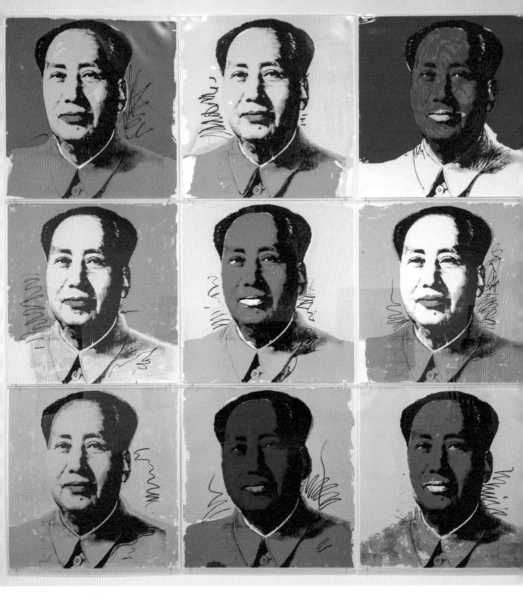

〈마오, 10개 포트폴리오^{Mao, in a portfolio of ten}**〉중 일부**

앤디 워홀

1972, 캔버스에 실크스크린, 각 91.44×91.44cm, 미국 예일대 미술관

판화, 일반인이 쉽게 예술에 접근할 수 있는 통로

판화를 '대중의 예술'이라고 표현하곤 한다. 단 하나씩 존재할 수 있는 작품을 여러 개로 만들어 보다 많은 사람들이 즐길 수 있도록 했기 때문이다. 다수로 존재하다 보니 회화 등에 비해 가격이 상대적으로 낮은 것도 사실이다. 화단에서 인정받는 동시대 작가들의 판화 작품은 대략 100만 원 이하에서 구입할 수 있다.

그렇다면 대가들의 작품은 어떨까? 이들의 손을 거친 걸작들도 마찬가지이다. 우리에게 잘 알려진 피카소^{Pablo Picasso}와 렘브란트^{Rembrandt van Rijn}, 마티스^{Henri Matisse}, 고야^{Francisco Goya} 등도 수많은 판화 작품을 남겼다. 보통 이들 대가들이 내놓은 작품 가치는 천문학적 액수를 호가하기 마련이다. 하지만 이에 비해 이들의 판화 작품은 상대적으로 훨씬 낮은 가격에 거래되고 있다. 일례로 파블로 피카소의 유화 〈파이프를 든 소년^{Garçong à la pipe}〉은 2004년 뉴욕 소더비 경매에서 약 1억 400만 달러(약 1,352억 원)에 판매된 바 있다. 이 작품은 2004년 당시 세계 경매 사상 판매 최고가를 기록했으며, 이 기록은 2010년 5월까지 유지되었다. 반면 피카소의 판화 작품 〈소녀의 두상^{Tête de jeune fille}〉은 2020년 런던 크리스티 경매에서 1만 6,250파운드(약 2,600만 원)에 판매되었다. 두 작품의 가격의 격차가 5,500배 이상으로 엄청났음을 알 수 있다.

온라인 구매에 적합한 판화

세계 유수의 경매 회사들의 보고에 따르면, 갤러리들과 경매 회사들이 온라인 플랫폼에 주력하는 요즘 전체 판매에서 판화가 차지하는 비율이 전년 대비 크게 증가하고 있다. 상대적으로 낮은 가격과 대부분 종이에 제작돼 스

파이프를 든 소년

파블로 피카소

1905, 캔버스에 유채, 100×81.3cm, 개인 소장

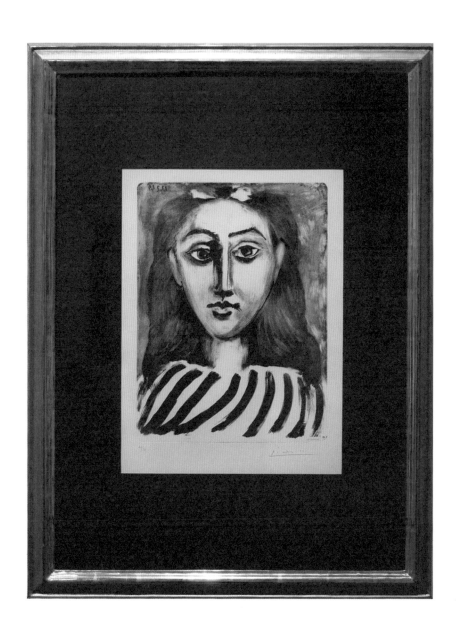

소녀의 두상

파블로 피카소

1949, 석판화^{lithograph}, 39.5×29.8cm, 개인 소장

크린 관람에 적합하다는 특징 때문에 온라인 구매가 활발히 이루어지고 있다. 매년 뉴욕과 마이애미에서 열리는 미술 작품 판화 페어The Fine Art Print Fair나 런던 오리지널 판화 페어London Original Print Fair 등 판화 아트페어들도 온라인 채널을 마련하고 관람과 구매를 가능하게 하고 있으므로 둘러볼 만하다.

예술이 특정 그룹에 국한되어 있을 때 판화가 예술의 대중화를 이끌었듯이, 비대면 방식의 온라인 관람과 거래가 주요 채널로 부상하면서 다시 판화가 인기를 얻고 있다. 판화가 주는 색다른 매체로서의 매력에 한번쯤 관심을 가져 보는 것도 좋을 듯하다. 이곳저곳의 전시장을 많이 둘러보다 보면 거장의 작품을 손에 넣는 행운을 얻게 될 수 있을지도 모를 일이다.

팝 아트와 아트 토이 컬렉팅하기

—

9,110만 달러(약 1,184억 원). 지난 2019년 뉴욕 크리스티 경매에서 제프 쿤스Jeff Koons의 1미터 높이의 스테인리스 스틸 조각 〈토끼Rabbit〉가 이 같은 천문학적 액수로 판매돼 한동안 화제를 모았다. 당시 이 금액은 생존해 있는 작가의 작품 중 세계 최고 경매 판매가를 기록했다. 제프 쿤스는 동물 모양의 풍선 등 주로 일상에서 볼 수 있는 사물을 반짝이는 스테인리스 스틸을 이용해 네오팝Neo-pop 스타일의 조각으로 형상화해서 유명해진 미국의 작가다.

작가 보유작을 포함해 단 네 개 에디션으로 제작된 〈토끼〉는 제프 쿤스의 작품 중 최고 걸작이라 손꼽힌다. 이 작품은 얼핏 보면 그냥 풍선 토끼 같아 보이는 스테인리스 조각이지만, 그 뛰어난 미학적 균형미로 높이 평가받고 있

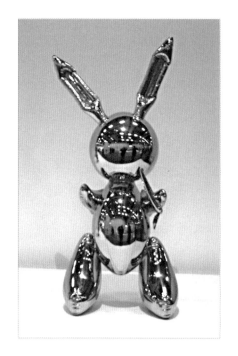

토끼
제프 쿤스

1986, 스테인리스 스틸, 104.1×48.3×30.5cm,
개인 소장

다. 〈토끼〉는 20세기 최고의 조각가 중 한 명으로 손꼽히는 루마니아 출신의 콘스탄틴 브랑쿠시Constantin Brancusi의 작품에 내재된 핵심만을 추상적으로 표현한 조각으로 비유되기도 한다. 풍선 재질과 같이 섬세하게 표현된 접힌 선과 주름, 그리고 이에 반해 여백으로 남겨진 얼굴을 비롯한 표면의 추상미가 이루는 균형이 전문가들 사이에서 이 작품의 매력으로 꼽힌다.

대중문화에 뿌리를 둔 팝 아트

네오 팝은 팝 아트를 현대적으로 새롭게 해석한 예술을 뜻한다. '팝 아트'는 1950년대 영국에서 시작돼 1960년대 앤디 워홀을 필두로 미국에서 선풍

적 인기를 끈 예술 사조다. 전통적 순수 미술이 도외시하던 우리 주변의 광고와 만화, 대량 생산된 제품, TV, 영화 등을 소재로 한 작품들을 다루며 순수 미술에 반기를 들었다.[2]

대표적으로 1964년 앤디 워홀은 나무 상자들을 다수 제작하고 슈퍼마켓에서 흔히 볼 수 있는 브릴로 세제 상자의 이미지를 실크스크린 기법으로 표현했다. 기계적 기술을 사용해 보통의 일상적 이미지를 보여 주고 싶었다는 워홀의 이 작품은 예술성 논란을 일으키며 주목을 받았다.[3]

대중문화와 매스미디어, 소비주의 발달에 대한 반영과 비판으로 시작된 팝 아트는 이후 네오 팝으로 이어지며 인종과 다양성, 정치, 환경 문제 등 현대 사회 전반에 걸쳐 보다 광범위한 주제를 다루고 있다. 일상생활에서 흔히 접할 수 있는 이미지를 주로 활용하는 이들 팝 아트와 네오 팝이 주는 대중적 친숙함은 새로운 것을 추구하는 젊은 세대부터 어린 시절의 향수를 느끼고자 하는 기성세대에게까지 폭넓게 인기를 얻고 있다.

국내에 〈행복한 눈물Happy Tears〉로 잘 알려진 미국의 로이 릭턴스타인Roy Lichtenstein도 만화를 소재로 한 작품으로 유명한 팝아티스트 중 한 명이다. 그의 대표작 중 하나인 〈오…올라이트…Ohhh…Alright…〉는 2010년 크리스티 뉴욕 경매에서 1,620만 달러(약 210억 원)의 경매가를 기록하며 판매되었다.

인기 상승 중인 아트 토이

팝 아트에서 이어진 동시대 예술이 불러온 또 다른 매체로는 아트 토이art toys를 들 수 있다. 2000년대에 들어서면서 대중문화를 소재로 한 디자이너 토이들이 선풍적 인기를 끌자 소수 유명 작가들의 아트 토이들도 등장하게 되

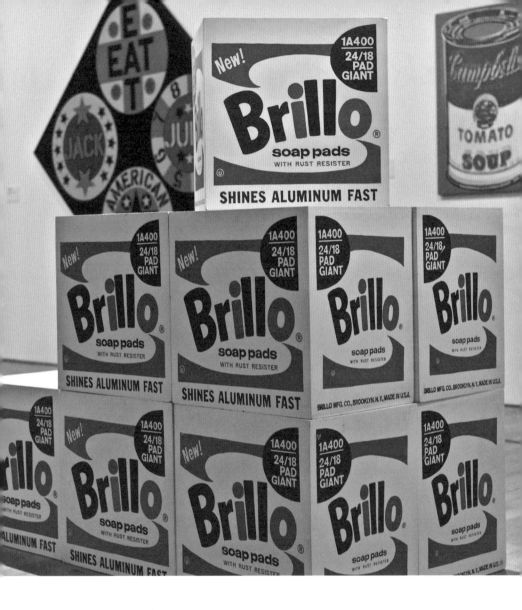

브릴로 박스 Brillo Boxes

앤디 워홀

1964, 나무에 실크스크린, 각 43.2×43.2×35.6cm, 포르투갈 벨렝 문화센터

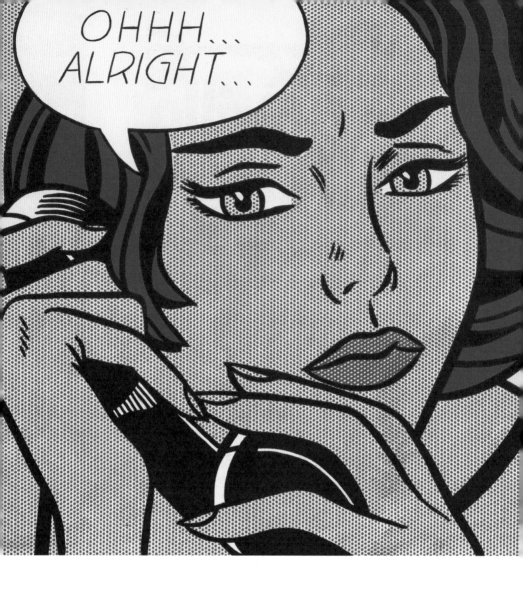

오… 올라이트…

로이 릭턴스타인

1964, 캔버스에 유채와 마그나, 91.4×96.5cm, 개인 소장

었다. 카우스는 동시대 가장 인기 있는 아티스트 중 한 명이다. 미키 마우스에서 영감을 받은 것으로 알려진 그의 '컴패니언Companions' 연작은 한 손에 쥘 수 있는 크기부터 빌딩만 한 크기까지 다양하게 제작되어 많은 컬렉터들을 사로잡고 있다. 2018년 서울 잠실 석촌호수에도 28미터짜리 거대 컴패니언 작품 〈카우스: 홀리데이KAWS: Holidaye〉가 전시된 바 있어 국내 팬들에게도 익숙한 작가다.

사실 아트 토이는 예술인지 상업적 상품인지를 두고 끊임없이 논쟁이 계속되고 있다. 하지만 아트 토이가 컬렉터들에게 높은 인기를 끌면서 경매 회사들이 이들 작가들의 회화 등 순수 예술 작품뿐만 아니라 에디션으로 한정된 아트 토이 작품들을 경매하기 시작했다. 이제는 대부분 아트 토이를 예술 매체의 일종으로 받아들이는 추세다. 2018년 세계 3대 경매 회사 중 하나인 필립스 뉴욕 경매에서 섬유 유리로 제작된 약 7미터 크기의 카우스 작품 〈클린 슬레이트Clean Slate〉가 약 199만 달러(약 258억 원)에 판매되면서 작가의 작품 중 최고가를 세우기도 했다.

하지만 카우스의 작품을 비롯한 유명 에디션 아트 토이들을 이렇게 거액을 들여야만 소유할 수 있는 것은 아니다. 실제 작은 크기 아트 토이는 20~30만 원대에서 구입할 수 있기 때문이다. 아트 토이 컬렉터 중에는 크기가 클수록 좋다고 말하는 사람들도 있지만, 크기는 컬렉터 개개인의 선호도에 관한 문제다. 처음 컬렉팅을 시작하는 초보 컬렉터라면 보다 대량으로 제작된 작은 사이즈 아트 토이부터 시작하는 것이 좋다. 처음부터 투자의 목적으로 아트 토이를 구입하기보다는 마음에 드는 작품을 가까이하면서 점차 익숙해지고 안목을 높여 가는 것이 아트 토이 컬렉팅을 즐기는 방법이다.

클린 슬레이트

카우스

2014, 섬유유리와 철재구조, 페인트, 749.9×549.9×549.9cm, 개인 소장

한 손에 쥘 수 있는 작은 사이즈의 세계적으로 유명한 디자이너 토이들은 생각보다 저렴한 가격에 구입할 수 있다. 마이클 라우^{Michael Lau}는 홍콩 출신으로 회화나 조각 작품을 선보이는 작가지만, 그를 세계적으로 유명하게 만든 것은 아트 토이들이다. 그는 '디자이너 토이의 대부'라는 별명으로 통하며 캐릭터 디자이너 플라스틱 토이^{urban vinyl}의 창시자로 여겨지고 있다.[4] 거리 문화에 바탕을 둔 캐릭터 토이들은 작은 사이즈임에도 선풍적인 인기를 끌며 많은 컬렉터들의 수집품 리스트에 올라 있다.

아트 토이에 투자할 때는 분명한 인증과 에디션의 개수, 작가의 서명 등을 확인해 두는 것이 좋다. 많은 작가들이 작품을 여러 채널을 통해 출시하는 일이 흔해서 아트 토이는 다른 작품들보다 오리지널 감정이 어렵다. 이런 경우 경매를 통해 구입하는 것이 한층 안전하다. 유수의 경매 회사들은 대부분 작가나 작가를 대표하는 사람들을 통해 작품이 경매에 출품되기 전 검증을 마치기 때문이다. 온라인에서 구입한다면 작품에 대한 철저한 검증으로 유명한 곳들이 있으므로 그런 곳을 중심으로 둘러볼 수 있다.

팝 아트와 아트 토이는 우리가 흔히 볼 수 있는 주제를 또 다른 시각으로 볼 수 있게 하는, 친숙하면서도 색다른 재미가 있는 작품이다. "내 그림이 사람들에게 닿지 않는다면 그림을 그리는 의미가 없다"는 카우스의 말처럼 순수 예술과 대중 예술의 경계를 지워 우리 생활에 가까워지려는 작품들에 한 발짝 더 다가서 보는 것도 좋을 듯하다.

램독 키스 Lamdog Kiss
마이클 라우

2000, 피겨, 캐스트 바이닐에 채색, 14.6×8.3×5.1cm, 개인 소장

사진 작품 컬렉팅하기

—

스마트폰이 늘 함께하는 우리의 일상에서 카메라 셔터를 눌러 대는 사람들은 이제 어디서나 흔히 볼 수 있는 장면이 되었다. DSLR 카메라에 뒤지지 않는 고해상도 기능의 카메라를 장착한 휴대전화들이 잇달아 출시되면서 스마트폰은 카메라의 기능을 빠른 속도로 대체해 왔으며, 이는 사진 컬렉팅 시장에도 영향을 미치고 있다. 소셜미디어가 MZ세대 소통의 주요 채널인 요즘 사진은 우리 생활에 가장 가까이 있는 예술 매체 중 하나일 것이다. 사진이 갖는 매력에 빠져 사진 작품을 컬렉팅하는 사람들도 그만큼 늘고 있다. 사진 컬렉팅은 어떻게 시작할 수 있을까?

상업적 매체에서 예술로

과거 상업적 매체로 인식되던 사진이 점차 예술로 인정받게 되면서 세계 유수의 경매 회사에서도 사진 작품을 높은 가격에 판매하게 되었다. 2011년 건축과 풍경을 담은 거대 사이즈 사진으로 유명한 독일의 사진작가 안드레아스 거스키Andreas Gursky의 1999년작 〈라인강 II Rhein II〉이 뉴욕 크리스티 경매에서 약 430만 달러(약 56억 원)에 판매되며 사진 작품 사상 최고 경매 판매가를 기록하기도 했다.

하지만 높은 가격의 사진 작품만 컬렉팅의 주인공이 되는 것은 아니다. 특히 신진 작가들의 작품은 더욱 다양한 가격대가 형성되어 있으므로 자신의 예산에 맞는 작품을 구입할 수 있는 기회가 많다. 모든 예술 작품은 구입하기 전 리서치를 많이 해야 후회 없는 투자가 될 수 있다. 유명 작가들은 경매 기록

등 찾아보기 쉬운 정보들이 많은 편이지만, 신진 작가들에 대한 정보는 다소 부족한 편이다. 컬렉팅을 원한다면 작가의 홈페이지 등에서 전시회 이력이나 수상 경력, 언론 기사, 인기도 등을 확인해 보기를 권한다.

미국 사진작가 카일 마이어^{Kyle Meyer}는 아프리카의 가장 작은 국가 중 하나인 에스와티니^{Eswatini}(구 스와질랜드)를 여행하며 〈엮어진^{Interweaven}〉 연작을 촬영했다. 이 연작은 동성애자 남성 모델들이 에스와티니의 여성들이 착용하는 천을 머리에 두르고 있는 모습을 촬영한 것이다. 작가는 이들이 사용한 천과 사진을 엮어 새로운 작품을 만들어 내며 동성애자들의 목소리에 힘을 실어 주고 싶었다고 전했다. 일찌감치 〈뉴욕타임스〉 등에서 주목받았고 현재도 각광받고 있는 신진 사진 작가 중 한 명이다.[5]

희소성을 유지하는 사진 작품의 에디션 규모와 시기

사진은 앞서 소개했던 판화나 아트 토이처럼 초보 컬렉터에게는 예술 작품 컬렉팅의 문턱을 낮춰주고, 경험 많은 컬렉터들에게는 그들의 컬렉션을 다양화시켜 줄 수 있는 매체다. 유일하게 한 작품만 만들어지는 경우도 가끔 있지만, 대체로 사진은 에디션으로 제작되어 단 하나뿐인 회화나 조각 작품보다 낮은 가격대로 구입이 가능하다.

오늘날과 같은 디지털 시대의 사진은 복제가 용이해 무한 제작이 가능하다. 하지만 대부분의 작가가 일정 수로 작품의 제작을 제한해 작품의 희소성을 보장한다. 에디션의 개수가 작을수록 그 희소성이 올라가게 된다. 그렇기에 20점 이내 에디션의 작품을 컬렉팅하는 것을 추천한다.

사진의 에디션은 여타 매체와 달리 에디션 규모뿐만 아니라 시기적으로

〈엮어진〉 연작 중 일부
카일 마이어

2018, 잉크젯 프린트, 왁스 프린트 천과 혼합, 118×96cm, 프랑스 요시밀로 갤러리 Yossi Milo Gallery

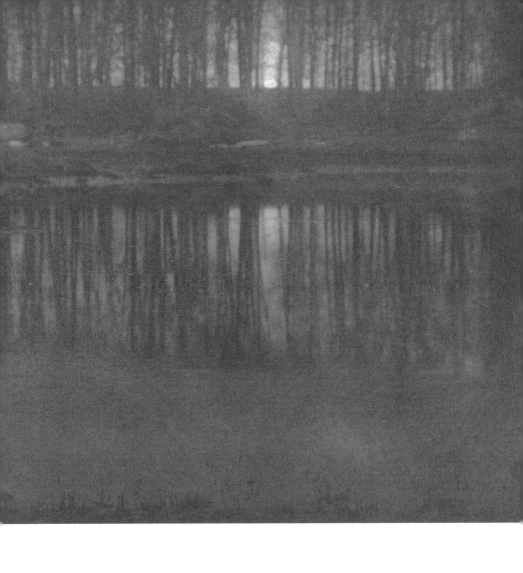

연못과 달빛

에드워드 스타이컨

1904, 포토그라비어^{phtogravure}, 16.2×20.3cm/42×40cm(프린트), 미국 로스앤젤레스 게티 센터

도 종류가 나뉜다. 사진의 원본이 제작된 시기 또는 그와 가까운 시기에 제작된 작품을 빈티지 프린트vintage prints라고 하며, 그 후 제작된 작품을 모던 프린트modern prints, 또 작가 사후에 제작된 작품을 사후 프린트posthumous prints라 부른다. 일반적으로 빈티지 프린트의 가치가 가장 높다는 점을 참고하면 좋다.

에드워드 스타이컨Edward Steichen은 룩셈부르크 출신 미국 사진작가이자 화가로 세계 사진 역사상 가장 영향력 있는 사진작가로 꼽힌다. 그의 작품〈연못과 달빛The Pond-Moonlight〉은 2006년 뉴욕 소더비 경매에서 당시 사진 작품 경매 최고가를 기록하며 290만 달러(약 38억 원)에 판매되었다. 이 작품은 단 세 개로 구성된 에디션 중 하나로 현재는 고인이 된 작가가 생전에 프린트 제작 당시 직접 관여한 빈티지 프린트라는 점에서 경매가가 더 높아졌다.

작품 구입 시 사진 크기별로 에디션이 따로 있는지 여부와 에디션과 프린트 넘버, 그리고 작가의 서명을 확인해야 하는 것도 기억해 두자. 단, 사진 작품에 에디션을 도입한 것이 1940년대 이후이고, 1970년대에 들어와서야 본격적으로 자리 잡힌 만큼 그 이전 작품들은 에디션 없이 제작된 경우가 대부분이다. 또 요즘에도 에디션 없이 작품을 제작하는 작가도 있다.

기타 유용한 참고 사항들

사진 인화지의 종류나 프린팅 방법 등도 다양해서 사진 작품을 많이 보고 알게 되면 점차 그 차이를 느낄 수 있게 될 것이다. 이런 차이점들로 인해 어떤 작품은 상대적으로 더 빛에 약해서 보관하거나 다룰 때 보다 세심한 주의를 기울일 필요가 있다. 작은 차이가 주는 미묘함을 잘 보전해 가면서 포착된 순간을 영원으로 만드는 사진의 매력을 지속해 나갈 수 있길 바란다.

예술 작품은 어디서 살 수 있을까?

4,100만 달러(약 533억 원). 이 액수는 2020년 12월 뉴욕 필립스 경매에서 영국 작가 데이비드 호크니David Hockney의 〈니콜스 캐니언Nichols Canyon〉이 낙찰된 가격이다. '2020년 전 세계 경매가' 4위에 해당한다.

그러나 대다수 사람들에게는 이런 엄청난 거액은 그저 별세계 이야기처럼 들릴 뿐이다. 우선 '그림을 사는 데 꼭 이렇게 많은 돈이 필요한 것인가'라는 생각이 든다. 무조건 비싼 작품이어야만 가치 있는 작품은 아니기 때문이다. 그럼 우리가 가까이할 수 있는 예술 작품은 어떻게 구입할 수 있는 것일까?

물건을 사고파는 곳이 시장이다. 그림도 미술 시장에서 사고팔 수 있다. 하지만 백화점이나 마트처럼 주변에서 물리적인 미술 시장이 눈에 잘 띄지 않기 때문에 그림을 사기 위해 어디로 가야 하는지 모르는 이들이 있다. 미술 시장은 어디에, 어떻게 자리하고 있을까?

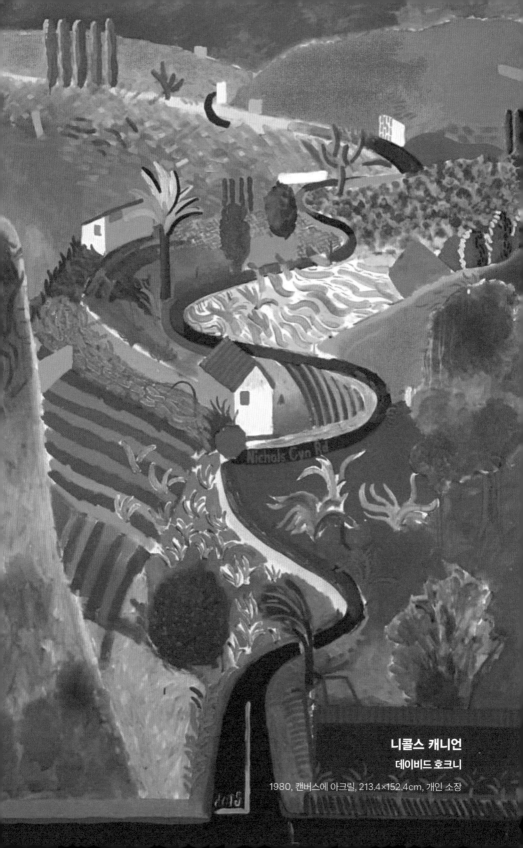

니콜스 캐니언

데이비드 호크니

1980, 캔버스에 아크릴, 213.4×152.4cm, 개인 소장

미술 시장은 크게 1차 시장과 2차 시장으로 나뉜다. 1차 시장은 작가가 완성된 작품을 처음 판매하는 곳이고, 2차 시장은 한 번 이상 팔린 작품이 재거래되는 시장이다. 다시 말해 1차 시장에서 구입한 작품을 재판매하려면 2차 시장으로 가면 된다.

1차 시장에서는 주로 작가, 아트 딜러, 갤러리, 그리고 아트페어가 큰 역할을 담당한다. 소비자인 컬렉터는 작가로부터 직접 작품을 구입하거나, 갤러리 또는 아트페어를 통해 구입할 수 있다. 컬렉팅 초보인 구매자가 작가와 직접 거래하거나, 아트 딜러를 통해 그림을 구하는 것은 쉽지 않기에 대부분 갤러리나 아트페어를 통해 작품을 구입하는 것이 보통이다.

갤러리에서 작품 구입하기

—

갤러리는 예술가와 구매자를 이어주는 중개자 역할을 담당한다. 갤러리마다 자신들이 담당하는 작가의 작품을 전시하거나 기획전, 초대전 등을 통해 작품을 선별해 전시하고 작가를 대신해 위탁 판매하는 것이다. 갤러리에 전시된 작품들은 각 갤러리의 특색을 드러내기 때문에 여러 갤러리들을 돌아보고 각기 다른 작품 선정의 매력을 찾는 것도 재미있다.

앞에서도 이야기했지만 갤러리와 작가의 관계는 끈끈한 유대관계로 맺어져 있다. 당연히 자신들의 대표 작가에 대해 가장 잘 아는 것도 갤러리다. 마음에 드는 작가가 있다면 그가 대표 작가인 갤러리에서 작품을 구매하는 것이 가장 믿을 수 있는 작품 구매 방법이다.

예술경영지원센터의 〈2022 미술 시장 조사〉는 한국의 갤러리를 2021년 기준 598개로 집계했다.[7] 갤러리도 다른 상점들 같이 그 크기나 주로 전시하는 작품들의 라인업이 천차만별이다. 처음부터 대형 갤러리에서 작품을 구매하기가 어렵게 느껴진다면, 작은 규모의 갤러리를 돌아보는 것부터 시작해 보자. 감상하러 온 입장객에게 구매를 은근히 강요하거나, 구매 여부에 대한 빠른 판단을 재촉하는 일은 거의 없으니 편안한 마음으로 둘러보면 된다.

갤러리는 특별한 기획의 유료 전시회를 제외하고는 작품의 판매를 목적으로 하기 때문에 다른 상점들처럼 누구나 무료로 들어갈 수 있다. 여타의 물건을 쇼핑하듯 작품을 감상하고 마음에 들면 구매하면 된다. 가격표가 붙어 있지 않은 곳이 대부분이므로 상주하는 갤러리스트에게 문의하거나 가격 리스트를 요청할 수 있다. 전시된 작품 옆 또는 가격 리스트에 빨간 동그라미가 표시된 작품은 이미 다른 사람에게 판매되었음을 나타내는 것이니 알아 두는 것이 좋다.

드물긴 하지만 국내외 유명 갤러리에 들렀을 때 친절하지 못한 대접을 받는 경우도 있다. 하지만 마음에 담아 둘 필요는 없다. 갤러리마다 담당하는 작가의 커리어 관리를 위해 작품을 이미 내정된 고객 명단 안에서 판매하는 경우도 있다. 이럴 때는 아무리 돈이 많은 사람이라고 해도 원하는 작품을 얻지 못할 수도 있다. 불친절에 기분이 나빴다면 다른 갤러리로 걸음을 옮기면 그만이다.

미술 작품은 한 번 구매하면 곁에 두고 오랜 시간을 함께하게 된다. 그만큼 선택도 신중해야 한다. 떠밀리거나 서둘러 결정을 내리려 하지 말고, 천천히 시간을 두고 생각하고 구입하는 것이 후회하지 않는 선택이 될 것이다.

아트 딜러에게 작품 구입하기

—

아트 딜러art dealer는 풍부한 경험을 바탕으로 미술계의 생리를 잘 알고 있다. 게다가 작가진을 포함한 폭넓은 인맥도 갖고 있는 전문가다. 이들은 특정 갤러리에 소속되거나 개인으로 활동한다. 아트 딜러를 통해 미술품 구입을 하는 경우, 직접 원하는 바를 얘기하고 협의를 거쳐 딜러가 구해 오는 작품을 거래하면 된다. 물론 딜러에 따라 작품 선별에 주관적 판단이 개입될 수 있다. 하지만 직접 발품을 파는 수고를 덜어 주고, 특히 구매자가 직접 구하기 힘든 작품을 구할 수 있다.

아트페어에서 작품 구입하기

—

갤러리들이 일반 상점들과 유사한 역할을 한다면, 아트페어는 백화점이나 재래시장을 연상시킨다. 국내외 갤러리들이 일정 기간 한 공간에 모여 각각 부스를 마련하고 그들의 대표 작가들의 그림을 전시 판매하는 곳이 아트페어다. 요즘에는 갤러리뿐만 아니라 작가들을 선별하고, 이들이 직접 개별 부스를 마련하는 아트페어도 늘고 있다.

아트페어는 한 자리에서 각 갤러리의 전시 작품들과 가격을 비교할 수 있고, 미술계의 흐름도 볼 수 있어서 컬렉팅을 처음 시작하는 초보자들에게 유익한 기회가 된다. 각 갤러리를 대표하는 직원들이 상주하며 방문객들의 질문에 직접 답해 주고, 운이 좋으면 작가를 직접 만나 이야기를 나눌 수도 있다.

2013년 디아더 아트페어The Other Art Fair에서 사람들이 작품을 관람하고 있다.

갤러리를 직접 방문하는 것보다 자유로운 분위기이기 때문에 특히 초보 컬렉터들이 쉽게 미술 시장을 경험할 수 있다.

앞에서 이야기한 것처럼 2022년 9월 프리즈가 아시아 최초로 서울에서 개최되면서 전 세계 많은 이목을 집중시켰다. 이를 계기로 국내에도 아트페어에 대한 관심이 늘고 있다. 세계적 권위를 자랑하는 아트페어들 중 몇 가지를 살펴보자.

아트 바젤

아트 바젤은 세계 최대의 동시대 미술 아트페어다. 1970년 스위스 바젤에서 시작한 이 페어는 현재는 마이애미와 홍콩에서도 개최되고 있다. 이에 더해

2022년 10월부터는 파리에서도 페어를 열기 시작했다.

프리즈

2003년 영국 런던에서 시작된 동시대 미술 페어인 프리즈는 미국 뉴욕과 로스앤젤레스로 확대되었다. 2022년에는 아시아 최초로 서울에서 열렸으며, 향후 5년간 개최될 예정이다. 프리즈는 프리즈 마스터스를 따로 구획해 동시대 미술뿐만 아니라 오래된 정통 미술 작품들을 볼 수 있는 기회도 함께 마련하고 있다.

테파프 TEFAF, The European Fine Art Fair

테파프는 1988년 네덜란드 마스트리흐트 Maastricht에서 시작했다. 동시대 미술에 국한하지 않고 모든 시대의 작품들을 볼 수 있으며, 골동품과 보석 등 디자인 작품들도 참가한다. 현재는 뉴욕에서도 봄과 가을에 각각 열리는데 봄에는 근현대와 동시대 미술을 중심으로 하고, 가을에는 골동품과 1920년대까지의 장식 미술을 중심으로 다룬다.

아머리 쇼 The Armory Show

매년 가을 미국 뉴욕에서 열리는 아머리 쇼는 1994년 시작해 현재까지 근현대 미술과 동시대 미술의 글로벌 아트페어로 명성을 얻고 있다. 유명 작가들의 작품뿐만 아니라 주목받고 있는 신진 작가들의 작품도 볼 수 있는 좋은 기회다.

피악 FIAC, Foire Internationale d'Art Contemporain

매년 10월에 프랑스 파리에서 개최되는 아트페어다. 근현대 미술과 동시대 미술 작품들에 초점을 두고 열리는 이 페어는 역사 깊은 파리의 그랑 팔레 Grand Palais와 프티 팔레 Petit Palais를 개최 장소로 삼아 대조적인 아름다움을 잘 보여 준다.

2022년 10월 아트바젤이 파리에 진출하며 그랑 팔레를 개최지로 정하면서 피악은 2022년에는 개최되지 않았다. 앞으로의 피악의 운명을 미술계에서 주시하고 있다.

이 밖에도 아랍에미리트 두바이에서 열리는 아트 두바이 Art Dubai와 스페인 마드리드의 아르코 마드리드 ARCOMadrid 등 세계 주요 도시에서 개최되는 아트페어들이 있으므로 여행을 계획할 때 참고하면 좋다.

국내에도 크고 작은 많은 아트페어들이 매년 열리고 있다. 〈2022 미술시장 조사〉 집계에 따르면 국내에서 열리는 아트페어는 전국 주요 도시에서 65차례나 개최되는 만큼 가까운 곳을 찾아가 보면 좋겠다. 이 중 몇몇 페어들을 소개한다.

화랑미술제

2022년 40회를 맞은 화랑미술제는 국내 최초의 아트페어다. 한국화랑협회가 주관해 매년 개최하는데, 많은 컬렉터들의 발길이 꾸준히 이어지고 있다.

키아프(한국국제아트페어)

2002년 시작된 키아프는 한국 최초의 글로벌 아트페어다. 2022년 프리즈와 공동 개최를 통해 역대 가장 많은 해외 갤러리들이 참여하는 성과를 이뤘다.

아트부산

아트부산은 2012년을 시작으로 매년 부산에서 개최되는 민간 아트페어다. 유명 작가들의 작품과 더불어 실험적인 신진 작가들의 작품도 함께 관람할 수 있다.

부산국제아트페어^{BIAF}

부산국제아트페어는 갤러리 부스에서 벗어나 작가들이 부스를 운영해 작가와 관람객이 직접 만나 거래할 수 있는 아트페어다. 2007년을 시작으로 기존 갤러리 중심의 미술 시장 구조에 변화를 가져오고자 하는 시도로 각광받고 있다.

경매를 통해 작품 구입하기

—

2022년 11월 뉴욕 크리스티 경매에서 프랑스의 신인상주의 거장 조르주 쇠라 Georges Seurat의 〈모델들Les Poseuses, Ensemble, Petite version〉이 약 1억 4,900만 달러(약 2,047억 원)에 판매되었다. 앞에서 소개한 1억 9,500만 달러로 2022년 최고

모델들

조르주 쇠라

1888, 캔버스에 유채, 39.3×50cm, 개인 소장

그랑드 자트섬의 일요일 오후

조르주 쇠라

1884-1886, 캔버스에 유채, 207.6×308cm, 미국 시카고 미술관

경매 판매 기록을 세운 앤디 워홀의 〈샷 세이지 블루 매릴린〉에 이어 2022년 두 번째로 높은 경매 판매가를 기록한 것이다.

쇠라는 작은 점을 찍어 이미지를 완성하는 '점묘법'이라는 화법을 만들어 낸 작가로 유명하다. 〈모델들〉은 쇠라의 대표작인 〈그랑드 자트섬의 일요일 오후Un dimanche après-midi à l'Île de la Grande Jatte〉를 배경 삼아 대기 중인 모델들을 묘사하고 있다는 점이 그 매력을 더하는 작품이다.

더구나 이 작품은 2018년 고인이 된 마이크로소프트의 공동 창업자인 폴 앨런Paul G.Allen의 컬렉션 중 하나라는 점이 불안정한 경제 상황에도 불구하고 고가에 낙찰되는 요인이 되었다. 앨런의 컬렉션에 대해서는 뒤에 더 자세히 이야기해 보자.

뉴욕이나 홍콩 등지의 크리스티나 소더비 경매에서는 종종 이처럼 상상을 초월하는 가격으로 작품들의 경매가 이뤄진다. 우리의 귓전에 들리는 이런 천문학적 액수의 작품 경매 소식은 예술품 경매 세계를 일상에서 더 멀게 느끼게 하는 이유일 수도 있다.

우리에게 익숙한 예술 작품 경매는 영화에서 보는 것처럼 한껏 차려입은 사람들로 가득한 객석에서 살짝 들어 올려지는 번호패들과, 경매사가 낙찰 확정과 함께 내려치는 경쾌한 망치 소리로 마무리되는 장면이다.

그러나 알고 보면 경매는 영화에서나 보는 장면이 아니라 생각보다 가까이 접할 수 있는 미술 시장의 하나다. 1차 시장의 채널에서 구매한 작품을 재판매하려 할 때, 또는 그 작품을 구입하려 할 때 찾는 곳이 2차 미술 시장이다. 2차 시장에서는 갤러리에서 재판매 작품을 거래하기도 하지만, 주로 경매 회사를 통해서 거래가 된다.

소더비 경매에서 진행되는 작품 경매 모습.

　경매 회사는 컬렉터, 갤러리, 미술관 등이 위탁한 예술 작품을 경매를 통해 판매하고, 위탁자와 구매자 양측으로부터 일정의 수수료를 받는 중개 역할을 하는 곳이다. 미술품 경매라고 하면 세계 양대 경매 회사인 미국의 소더비나 영국의 크리스티를 떠올리기 쉽다. 하지만 이 밖에도 전 세계적으로 크고 작은 경매 회사들이 많다. 이들이 경매에서 다루는 작품들의 범주도 천차만별이며 다양하다. 고가의 작품만 경매에 출품되는 것은 아니므로, 자신이 원하는 영역의 작품을 찾아 도전하면 경매에서 구매할 수 있을 것이다. 예술경영지원센터의 〈2022 미술 시장 조사〉에 의하면, 2021년 기준 서울옥션과 K옥션

을 위시해 11개의 경매 회사들이 국내에서 운영되고 있다.

사전 정보와 경매 프리뷰 챙기기

경매 개최에 앞서 경매 회사는 경매 도록을 제작해 출품작에 대한 정보를 공개한다. 해외 주요 경매 회사들은 경매 몇 주 전부터 누구나 볼 수 있도록 온라인 경매 도록을 업로드해 둔다. 초보 컬렉터들도 경매 도록이나 인터넷을 통해 작품에 대한 정보를 많이 얻을 수 있어 다른 미술 시장보다 더 쉽게 경매에 접근할 수 있다. 도록에는 작품의 소장 기록과 전시 이력, 작품 상태, 추정가 등이 공개되므로 마음에 드는 작품이 있다면 정보를 꼼꼼히 따져 보아야한다.

경매 추정가는 경매 회사가 작품이 판매될 가격을 예상해 발표한 가격의 범위다. 대체로 갤러리 판매 가격보다 낮게 책정되는 것이 보통이다. 컬렉터들에게 경매 전 작품의 대략적인 시장 가치를 알 수 있는 가이드를 제공하는 셈이다.

대부분의 경매는 1~2주 동안 작품을 실제로 볼 수 있는 프리뷰 전시를 개최한다. 여느 전시회처럼 누구나 방문할 수 있고, 무료이므로 경매 전 작품을 직접 눈으로 확인할 수 있는 좋은 기회가 될 수 있다. 궁금한 사항이 있다면 경매 회사의 스페셜리스트에게 질문하고 답을 얻을 수도 있다.

특정 작품에 관심이 있다면 컨디션 리포트를 요청해 작품의 보관 상태와 보수 여부 등을 사전 점검할 것을 추천한다. 이 밖에 작품 구매 전 체크해야 할 사항들에 대해서는 3부에서 추가로 다루기로 한다.

경매 참여를 위한 준비 사항

경매에 참여하고 싶다면 사전에 등록하고 예약을 해 둔다. 참석이 불가한 경우에는 서면 응찰과 전화 응찰, 또는 온라인 응찰로 참가할 수 있다. 현장 응찰의 경우 경매가 시작되고 구매하고자 하는 작품의 차례가 되면, 경매사의 호가에 따라 패들을 들면 된다. 경매사가 응찰을 고려할 때는 보통 서면 응찰, 현장 응찰, 전화 응찰 순으로 우선 순위를 두게 됨을 염두에 두자.

현장 경매의 빠른 속도에 휩쓸리거나, 경쟁에 심취해서 자신이 미리 계획했던 예산을 초과해 응찰하는 일이 없도록 주의해야 한다. 가끔이긴 하지만 자신의 예산을 훌쩍 넘어선 후회스러운 낙찰을 얻어 내는 경우도 있기 때문이다.

뒤에서 상세히 이야기하겠지만, 관심이 가는 작품이 있다면 미리 전문가

와 상의하고, 1차 시장에서의 가격과 추후 2차 시장에서의 재판매 가능성도 미리 염두에 두는 것이 좋다.

한 가지 더 덧붙이면, 경매의 낙찰 가격은 낙찰자가 최종 지불하는 금액과는 차이가 있음을 주의해야 한다. 경매 회사는 구매자에게도 낙찰 가격의 15~25퍼센트에 달하는 수수료 등을 부과하기 때문이다. 게다가 작품의 운송을 고려해야 하는 상황이라면 운송비까지 감안해야 한다. 요즘은 온라인 경매가 증가함에 따라 현장 경매에서도 점차 신용카드를 받는 경매 회사가 늘어나고 있긴 하지만 많은 경매 회사가 은행 계좌 이체 등의 현금 결제를 기본으로 하고 있다. 구매 비용은 여타의 조정이 있지 않은 이상 경매 직후 지불해야 하는 것이 원칙이므로 이러한 구매 절차를 고려해 응찰하는 것이 필요하다.

기타 채널들

위에서 소개한 전통적인 1차, 2차 시장의 채널들 이외에도 요즘은 온라인을 기반으로 한 새로운 판매 플랫폼들이 등장하고 있다. 예술 작품을 구매할 수 있는 통로가 확대되고 있는 것이다. 소셜미디어를 통한 구매나, 하나의 작품에 대해 지분을 나누어 갖는 공동구매, 렌털 등 새로운 시장이 형성되기도 한다. 또 기존의 갤러리나 경매 회사들도 코로나 기간을 거치며 온라인 플랫폼을 새로 마련하거나 확장한 덕분에 많은 구매가 온라인에서 이루어지고 있는 상황이다. 온라인에서의 예술 작품 구매는 현장 구매와는 다른 면에서 주의할 점들이 적지 않다. 지금부터는 온라인 구매에 대해 알아보도록 하자.

온라인 마켓에서 작품 구입하기

—

코로나 팬데믹으로 인해 수많은 미술관과 갤러리가 한동안 문을 닫았다. 이 2년 여의 기간 동안 미술 시장은 많이 달라졌다. 미술관과 갤러리들은 앞을 다투어 온라인 뷰잉online viewing이 가능한 시스템을 마련하고 체계를 갖추어 나갔다. 실내에서 생활하는 시간이 늘어나면서 사람들은 온라인 쇼핑을 비롯한 인터넷 서핑에 전보다 많은 시간을 할애하기도 했다. 또, 집에서 보내는 시간을 즐기기 위한 인테리어나 여가 활동에 관심이 증가하기도 했다. 팬데믹 시기 미술 시장에 대한 관심이 높아진 것도 부분적으로 이런 현상을 반영했다고 할 수 있을 것이다.

최근 일상화된 비대면 시대에 걸맞게 온라인 미술 시장도 각광을 받고 있다. 〈아트 마켓 보고서 2022〉에 따르면, 온라인을 통한 예술 작품 구매는 MZ세대의 활약에 힘입어 2020년 전년 대비 두 배에 달한 이후 꾸준하게 성장하고 있다.[8] 하지만 막상 온라인에서 작품을 구입하기 위해 어떻게 해야 하는지 모르는 이들이 꽤 많다. 온라인에서는 어떻게 예술 작품을 살까?

작품 구입의 목적 분명히 하기

작품을 구입하려고 계획을 세웠다면 우선 구입 목적이 분명해야 한다. 실내 장식을 위한 것인지 또는 투자를 위한 것인지 그 목적에 따라 예산과 작품의 크기, 주제, 작가의 명성 그리고 구입처 등이 달라질 수 있기 때문이다.

설치 공간 이해하기

작품 구입의 목적을 정했다면 다음으로 작품을 들여놓을 공간을 고려해야 한다. 회화 등 벽에 걸어 둘 작품이라면 벽의 크기를, 조각이나 설치 작품이라면 공간의 크기를 먼저 확실히 알아야 한다. 이때 작품 설치 후 주변 사방으로 여유 공간이 필요하며 액자나 받침대의 사이즈도 함께 계산해야 한다. 또 공간의 분위기와 색조, 스타일 등과 잘 어울리는지도 생각해야 작품이 주변과 동떨어짐 없이 조화될 수 있다.

온라인 마켓 작품 선별하기

작품 구입 목적과 설치 공간에 대한 이해가 완성되었다면 그에 맞는 작품을 온라인에서 고르는 일이 남았다. 요즘은 소더비와 크리스티, 필립스 등 세계 유수의 경매 회사들뿐 아니라 서울옥션, K옥션 등 국내 경매 회사들도 온라인 경매를 자주 연다. 마찬가지로 세계의 많은 갤러리들도 온라인 전시실을 만들어 작품을 볼 수 있도록 하고 있다. 이에 더해 아트 바젤과 프리즈, 피악 등 세계적 아트페어들도 온라인 뷰잉 룸을 설치하고 가격 표시와 함께 작품의 자세한 감상과 구매가 가능하도록 해 두었으므로 개최 기간에 꼭 둘러보길 추천한다.

온라인 갤러리 둘러보기

이들뿐만 아니라 이미 예술계에서 작품의 검증이나 고객 서비스 면에서 오프라인 마켓만큼 인정받고 있는 온라인 갤러리들이 즐비하다. 세계 최대 온라인 갤러리인 사치 아트Saatchi Art를 비롯해 아트 스페이스Art Space와 아트파인

바다 한가운데로 걸어가자 Let's Walk to the Middle of the Ocean

마크 브래드포드

2015, 캔버스에 종이, 아크릴, 아크릴 바니시, 259.1×365.8cm, 미국 뉴욕 현대 미술관

스테디아 I Stadia I

줄리 머레투 Julie Mehretu

2004, 캔버스에 아크릴, 잉크, 271.78×355.6cm, 미국 샌프란시스코 현대 미술관

줄리 머레투는 에티오피아계 미국인 작가로 대형으로 제작한 추상적 풍경화로 유명하다.

2020년 《타임》이 선정한 가장 영향력 있는 인물 100인에 이름을 올렸다.

더Artfinder, 아트시Artsy, 아트리퍼블릭Artrepublic 등 각기 구비한 작품들에 따라 특색을 갖춘 사이트들이 많은 만큼 마음에 드는 작품을 찾는 것이 어렵지만은 않을 것이다.

온라인 거래의 특징은 가격의 투명성이다. 가격 표시에 보수적인 갤러리들도 온라인 거래를 위해서 가격을 드러내게 되었다.

소셜미디어 활용하기

아울러 인스타그램과 트위터, 페이스북 등의 소셜미디어 채널을 통해 작품을 직접 판매하는 아티스트들이 있다. 대부분의 아티스트나 갤러리들은 새로운 작품을 자신의 소셜미디어에 발표하고 각기 계정에 연결되어 있는 별도의 갤러리나 사이트에서 판매를 진행한다. 반면에 몇몇 아티스트들은 직접 소셜미디어를 통해 고객을 모집하고 작품을 판매하거나 사설 경매를 열기도 한다.

요즈음 많은 상거래가 인터넷상에서 이루어지면서 대다수의 사람들에게 온라인 쇼핑이 일상이 되었다. 예술 작품도 온라인 마켓에서 편리하게 구입할 수 있다. 하지만 온라인 미술 시장은 작품을 직접 확인하지 않고 거래가 비대면으로 이루어지므로 오프라인 마켓에서 보다 좀 더 주의를 요한다.

플랫폼과 작가 알아보기

온라인 플랫폼을 통해 작품을 구입하려고 한다면 합법적으로 인증받은 신뢰할 수 있는 곳을 선정해야 한다. 작품을 올려 놓은 갤러리가 잘 알려진 곳이 아니라면 갤러리의 연혁과 갤러리스트의 이력, 전문성 등을 확인할 필요가

있다.

그리고 그 안에서 마음에 드는 작품을 찾았다면, 작품의 작가에 대해 알아보자. 신진 작가의 경우 경력과 수상 및 전시 이력, 작품의 창작 주기와 전작들의 스타일, 유명 컬렉터의 작품 소장 여부 등 다양한 정보를 찾아보기를 권한다. 이전에 창작한 작품들의 주제 변화와 방향이 어떻게 달라져 왔는지, 또는 특정 사조나 그룹에 속하는지 여부 등이 자신의 구매 목적에 맞는지도 살펴볼 필요가 있다.

작품의 진위 여부 확인하기

반드시 확인해야 할 또 다른 체크포인트는 작품의 진위 여부다. 작품과 함께 감정서 또는 진작 인증서certificate of authenticity를 수령해야 함을 기억해 두자. 진작 인증서는 보통 작가의 서명과 작품의 창작일, 소장 이력, 갤러리의 진작 확인 등이 기록된다. 이 점을 고려해 갤러리나 여타 플랫폼에서 진작 인증서 내용을 확인하고, 인증서를 작품과 함께 수령할 수 있는지 여부도 체크하는 것이 바람직하다. 이 같은 문서들과 함께 인보이스invoices도 작품의 재판매를 대비해 잘 보관해 두어야 한다.

그 밖의 작품에 대한 궁금한 사항은 구매 전 판매자에게 연락해 질문할 수 있다. 다른 상품들과는 달리 예술 작품은 대부분 유일하게 하나씩 창작되므로 신중하게 구매해야 한다. 작품이나 작가에 대한 정보 제공에 협조적이지 않은 판매처는 거래 계획 자체를 재고할 필요가 있음을 염두에 두자.

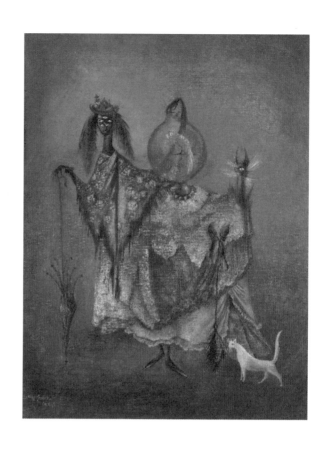

신분을 숨기고 다니는 아티스트La Artista Viaja de Incognito

레오노라 캐링턴Leonora Carrington

1949, 캔버스에 유채, 45.1×35.2cm, 미국 와인스타인 갤러리Weinstein Gallery

영국 출신 멕시코인인 캐링턴은 불가사의한 상징적 초현실주의 작품으로 유명하다.

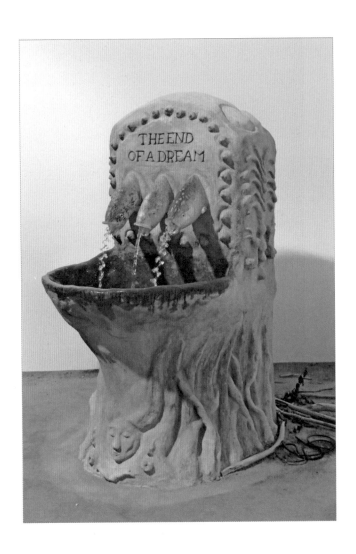

꿈의 끝The End of a Dream

로르 프루보스트Laure Prouvost

2019, 혼합 매체, 이탈리아 베네치아 비엔날레La Biennale di Venezia

로르 프루보스트는 프랑스 출신 작가로 주로 영국과 벨기에에서 활동한다.

여러 가지 미디어를 조합한 설치 미술로 유명하며 2013년 영국의 터너상Turner Prize을 수상했다.

거래 대금 지급 시스템, 계약서 확인하기

카드와 현금 등 거래 대금의 지급 방식도 유의해야 할 요소다. 온라인 판매처가 현금 지급 방식만을 고집한다면 안전한 시스템이 갖춰져 있는지 먼저 확인해야 한다. 주로 은행 계좌 이체 등의 현금 결제를 기본으로 하는 세계 유수의 경매 회사들도 온라인 경매에서는 신용카드나 체크카드를 대금 지급 수단으로 하고 있다. 또한 중간에 거래 방식이나 은행 계좌 정보를 변경하는 이메일을 받는 경우에도 주의해야 한다. 이럴 때에는 피싱 등의 사기 피해를 사전에 예방하기 위한 최소한의 조치로 반드시 판매처에 전화해 이를 확인해야 한다.

세계 주요 갤러리들은 대부분 판매 계약서에 현금 거래 시 은행 계좌 정보 등 대금 지급 방식을 명기하고 있다. 또 이를 변경할 시에는 계약서에 규정된 특정 방식에 의해서만 가능하도록 하는 등 거래 사고에 대비하고 있다. 고가의 작품을 거래하면서 공식적인 판매 계약서를 제공하지 않거나 계약서 체결을 꺼리는 판매처가 있다면 구입을 재고하는 것이 좋다.

마지막으로 작품의 환불 가능 여부와 방식, 배송 업체와 방법, 보험 가입 여부 등도 꼭 챙겨 두어야 할 점들이다. 구매 시간과 비용 절감, 그리고 편리함 등 장점이 많은 온라인 미술 시장이지만 그만큼 세심함을 기울여 확인해야 할 사항들이 많다. 특히 고액의 작품을 구입하는 경우 전문가와 상의해 계약서 등을 검토하고, 그 밖의 문서들도 꼼꼼히 확인해 두어야 한다. 이런 노력들은 신속함과 편리함으로 상징되는 디지털 시대, 온라인 미술 시장 시대를 지혜롭게 활용하기 위한 최소한의 전제 조건이다.

작품 구매와 거래 계약서

—

쇼핑을 자주 하다 보면 마음에 드는 상점이 생기게 마련이고, 거래가 늘다 보면 단골 가게가 되곤 한다. 가게 입장에서도 단골 손님에게는 종종 특별 대우를 하는데 가격을 할인해 주기도 하고, 세일 계획을 미리 알려 주기도 한다.

갤러리도 마찬가지다. 오랜 시간 거래를 하다 보면 갤러리스트와 친밀한 관계를 맺게 되는데, 친한 갤러리스트가 생기면 작품을 할인받을 수도 있고, 좋아하는 작가의 신작을 다른 사람보다 먼저 보거나, 구하기 힘든 그림을 구할 수도 있다. 이렇게 친밀함은 신뢰로 이어지고, 그 사람의 약속이 곧 거래가 되는 일이 예술계에서는 아주 흔한 일이다. 하지만 세상의 많은 일들이 그렇듯이 말로 맺은 약속은 깨어지기 쉽고, 깨어진 거래는 엄청난 손실을 초래하기도 한다.

계약서가 없다면 법적 효력이 없다

뉴욕의 유명 갤러리 중 하나인 포럼 갤러리^{Forum Gallery}의 대표 로버트 피시코^{Robert Fishko}와 컬렉터 리처드 매켄지^{Richard McKenzie Jr.}의 관계는 구두 약속이 얼마나 부질없는 것인가를 보여 주는 사례다. 두 사람은 갤러리스트와 고객의 관계를 넘어 10년 이상 가까운 친구 사이로 지내 왔다. 피시코는 매켄지에게 갤러리가 판매하는 모든 작품의 20퍼센트 할인과, 2차 시장에서 구해 온 작품에 대해서는 5퍼센트의 커미션만을 더한 가격으로 판매할 것을 약속했다. 그런데 언제까지나 돈독하게 이어질 것 같던 이들의 사이는 2011~2015년 서로 여러 법정 소송을 제기하며 갈라서게 되었다.

리처드 매켄지가 피시코로부터 구입한 르누아르의 위작. 작자 미상.

진품이라는 피시코의 말을 믿고 매켄지가 구입한 르누아르^{Pierre-Auguste Renoir}와 오귀스트 로댕^{Auguste Rodin}의 작품들이 모두 위작으로 판명되었던 것이다. 매켄지는 오랜 기간 피시코가 작품 가격을 부풀려 할인을 해 주는 것처럼 자신을 속여 왔다고 밝혔다. 매켄지는 피시코를 계약 위반과 고객에 대한 신의성실 의무^{fiduciary duties} 위반 등으로 제소했다. 하지만 뉴욕 연방 법원은 '피시코가 매켄지에게 정가에서 할인을 약속했다'는 어떠한 증거도 찾을 수 없었고, 법적 효력이 있는 계약이 성립되었다는 것을 증명하지 못했다고 판단했다. 또 갤러리스트와 고객 사이의 친밀도와 신뢰만으로 비즈니스에서 신의

관계를 성립시키지 않는다며 원고의 소송을 기각했다. 많은 거래를 통해 수백만 달러의 돈이 오갔지만 매켄지가 증거로 가진 것은 인보이스 뿐이었다.[9]

이와 비슷한 사례가 한 가지 더 있다. 마를렌 뒤마Marlene Dumas는 작품에 인종 문제와 폭력 등을 다루며 감정을 잘 표현하는 남아프리카 공화국 출신 최고의 동시대 작가다. 뒤마의 작품을 좋아하는 컬렉터 크레이그 로빈스Craig Robins는 뉴욕에 본사를 둔 세계적인 화랑인 데이비드 즈위너 갤러리David Zwirner Gallery의 대표인 즈위너로부터 뒤마의 작품 판매를 약속받았다. 하지만 나중에 이런저런 이유로 즈위너가 판매를 거부하자 로빈스는 즈위너를 계약 위반으로 제소했다.

뉴욕 연방 법원은 2010년 판결에서 로빈스가 즈위너와의 판매 약속을 증명하는 계약서를 제시하지 못했다며 역시 소송을 기각했다.[10] 세계적인 화랑의 구두 약속도 계약서 없이는 증명할 수 없는 것이다.

예술품 구매도 자동차나 부동산 구매처럼

물건을 사고파는 일은 거래의 하나다. 거래를 하기 전 우리는 하자가 없는지 등 여러 가지를 살펴보고 물건을 구입한다. 아울러 자동차나 부동산 등 고가인 물건을 구입할 때 계약서를 쓰는 것은 일반적이다. 하지만 이상하게도 자동차나 부동산만큼 고가의 예술 작품을 구입하는 사람들은 계약서를 쓰는 일이 흔하지 않다. 잘 아는 사이에 계약서를 운운하는 것이 신뢰하지 못하는 것처럼 느껴진다고도 하고, 왠지 체면이 깎이는 것 같다고 말하는 사람들도 있다. 하지만 친숙한 사이라고 해서 자동차나 부동산을 계약서 없이 거래하는 경우는 없을 것이다.

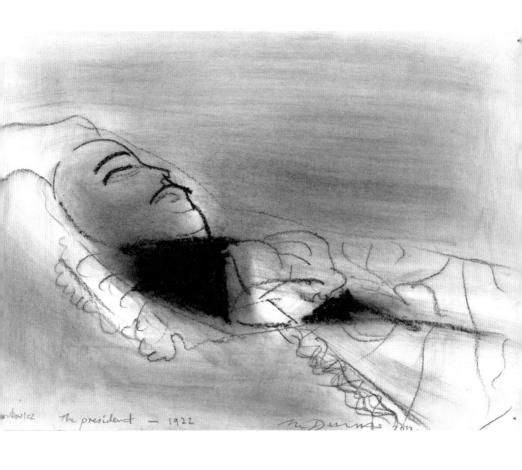

나루토비치 대통령, 1922^{Narutowicz. The President, 1922}

마를렌 뒤마

2012, 종이에 목탄, 29.7×21cm,
폴란드 자헨타 국립미술관^{Zachęta Narodowa Galeria Sztuki}

계약서는 지금 눈 앞에 보이는 이익을 위해서 만드는 것이라기보다 나중에 일어날 수 있는 분쟁을 대비해 준비하는 것이다. 분쟁이 일어난 후 법적 소송을 하는 일은 시간과 돈이 많이 드는 힘든 과정이다. 미리 마련한 계약서 한 장이 많은 시간과 돈을 절약하고 스트레스를 줄이는 가장 현명한 방법이다. 예술계에서도 신뢰를 담보로 한 기존의 거래 관행이 '계약서 교환'의 뉴노멀 방식으로 차츰 정착돼 인보이스만으로 이뤄지던 많은 거래들이 한층 투명해지길 기대해 본다.

작품 보는 안목은 어떻게 키울까

유행을 따를 것인가, 취향을 따를 것인가

—

아트 컬렉팅이라고 하면 많은 사람들이 어렵게 생각하곤 한다. 하지만 미술 작품 역시 많은 애호가들이 좋아하는 음악이나 와인, 영화, 패션, 가구처럼 기호품의 하나일 뿐이다. 그렇기에 처음 컬렉팅을 시작하는 사람들에게 전문가들이 들려주는 조언도 동일하다. 전문가들은 일단 자신이 좋아하는 작품을 구입해야 한다고 말한다. 그 목적이 집안 장식을 위해서든, 투자의 목적이든, 혹은 예술에 관심과 애정이 있어서든 상관없이 말이다.

미술 작품은 옷장이나 선반 속에 넣어 두는 물건과는 달리 우리가 생활하는 집의 벽이나 공간에서 늘 접하게 되기 때문에 더욱 그렇다. 고개를 돌리면 마주치는 작품이 마음에 들지 않는다면 그저 공간만 차지하고 있는 물건과

네이슨 힐든^{Nathan Hylden}의 작품. 그는 미국 추상화인 그는 알루미늄과 스프레이 페인트 등 여러 미디어를 활용한 작품으로 알려졌다.

다를 바 없기 때문이다. 더욱이 미술 작품은 유동성이 떨어져 빠른 재판매가 쉽지 않기 때문에 오래 자신과 함께할 수 있는 마음에 드는 작품을 고르는 것이 중요하다.

미술 작품도 시대에 따라 유행이 있다. 인기가 높아지면 자연스레 수요와 공급의 법칙에 따라 그 가격이 오르게 마련이다. 투자를 목적으로 컬렉팅을 하는 사람들이 인기 작가나 유행하는 장르의 작품을 사들이면서 더욱 가격이 치솟기도 한다. 또 일반 컬렉터들도 너도 나도 유행하는 장르나 작가의 작품을 더 선호하기도 한다.

전문가들은 무조건 유행을 따르는 것은 현명하지 못한 컬렉팅이라고 말한다. 유행이란 말 그대로 언젠가는 그 인기가 사그라들고 잊히기 때문이다. 2011년 글로벌 미술 시장에 대대적으로 추상화 열풍이 불었다. 당시 1950년대 성행했던 추상표현주의를 본떠 간단한 미니멀 아트의 방식으로 표현한 추상 작품들이 미술 시장에서 하루가 다르게 그 가격이 치솟았다.

2008년 세계적 금융위기를 겪으면서 전통적 자산 시장의 붕괴를 경험한 투자자들은 기존의 투자 방식에서 벗어나 대체 투자에 관심을 갖게 되었다. 특히 미술 시장은 위기 속에서도 빠른 회복력으로 복구되었는데, 영국의 〈파이낸셜타임스〉가 금융위기 당시 미술 시장의 회복력을 '중력에 저항하는 빠른 회복'이라 일컬을 만큼 급격한 것이었다.[11]

당연히 대체 투자를 모색하던 투자자들에게 미술 시장이 매력적으로 다가왔고, 투자자들이 모여들기 시작했다. 미술 작품은 대체로 보유 기간이 10년 이상이 적정한 것으로 여겨져 왔고, 이는 미술 시장의 관행으로 자리잡아 왔다. 하지만 단기적 이익 추구가 우선인 투자자들은 작품의 긴 보유 기간을 받아들이지 않았고, 투기가 유행하기 시작했다.

그 시기 부유층에서 유행하던 집안 인테리어에 어울리는 단순한 추상 작품들이 인기를 얻기 시작했고, 저가에 사들인 신인 작가들의 작품이 얼마 지

웃는 구름^{Laughing Clouds}

앤젤 오테로^{Angel Otero}

2011, 캔버스에 오일스킨과 레진, 219.71×187.96cm, 미국 노스캐롤라이나 미술관

미국의 표현주의적 추상화가인 오테로는 유화물감을 유리에 부어 굳힌 후 벗겨 낸 '오일스킨'을 이용해 작품을 만든다.

주름 I_{Corrugation I}

토바 오어바흐_{Tauba Auerbach}

2011, 캔버스에 아크릴, 101.9×76.5cm, 개인 소장
여러 미디어를 활용해 미세한 구조와 연결성을 강조한 작품으로 알려진 역작.

나지 않아 엄청난 가격으로 경매에서 거래되기 시작했다. 부자들의 입맛에 맞춰 돈을 벌려는 갤러리들과 딜러들이 합세하면서 이러한 추상화가 대세를 이루며 가격 상승을 지속했다.

하지만 당시 유행하던 추상 작품들은 1950년대 추상표현주의에서 발전된 새로운 면모를 보이지 않고 그대로 모방한 것으로 평가되었다. 전기 도금이나 소화기 등을 이용한 새로운 시도들이 있었으나, 이들 또한 방식만 달랐을 뿐 이전 시대의 추상화적 기법에서 크게 벗어나지 않은 것으로 평론가들은 결론지었다.[12] 미국의 화가이자 평론가인 월터 로빈슨Walter Robinson이 당시 추상 작품들을 '좀비형식주의zombie formalism'라고 이름 붙이며 비판했다. 이전의 추상표현주의에서 미니멀 아트 방식을 따와 발전없이 모방한다는 것이었다.[13] 유행은 곧 그 끝을 맞았다. 2015년 좀비형식주의 추상화에 대한 선호도가 식자 시장에서도 가격이 대부분 폭락했다.

유행은 지나가게 마련이다. 갑작스럽게 경매에서 가격이 훌쩍 뛰어오르는 작가는 주의할 필요가 있다. 특히 신진 작가들의 경우 하루아침에 스타가 된 작가들은 대부분 짧은 시간 안에 그 명성이 사라지기도 한다. 미술계에는 "귀로 컬렉팅하지 말고 눈으로 하라"는 말이 있다. 귀를 열고 시장의 흐름을 듣는 것도 중요하지만, 자신이 보기에 좋은 작품을 선택하는 것이 후회가 적은 결정이 될 것이라는 뜻이다.

새로운 작가와 작품은 어디서, 어떻게 발견할까?

—

세상에 수많은 갤러리들과 작가들이 존재하지만, 뉴스를 비롯한 미디어의 시선을 받는 것은 주로 유명 작가에 한정되어 있는 것이 현실이다. 저명한 갤러리의 대표 작가는 이미 그 명성이 자자한 인기 작가인 경우가 대부분이다. 물론 그들의 작품 가격 역시 뉴스에 다뤄질 만큼 높다.

하지만 예술은 결코 부유한 사람만 향유할 수 있도록 한정되어 있지 않다. 가격이 높아야 훌륭한 작품이고, 낮으면 형편없는 작품인 것도 결코 아니다. 소수의 사람들을 제외하면 대부분의 사람들은 한정된 예산 안에서 즐길 수 있는 작품을 찾는다.

아직 이름을 얻지 못한 신인 작가들은 작품의 가격 또한 낮다. 유명한 작가라도 누구나 처음엔 신인이었다는 것을 생각하면, 앞으로의 잠재력을 발견하는 것도 컬렉팅의 또 다른 재미가 될 수 있다. 그렇다면 신인 작가들의 작품은 어디에서 만날 수 있을까?

앞에서 언급한대로, 국내 갤러리 수는 598개에 달한다. 이들 중 89.8퍼센트인 537개 갤러리가 종사자 네 명이하의 소규모 갤러리다. 10명 이상의 직원을 보유한 대규모 갤러리는 12개로 전체의 2퍼센트에 그치는 것으로 나타났다.[14]

소규모 갤러리들과 신생 갤러리들은 자본력이 적어, 주로 신인 작가들을 대표하며 그들과 함께 성장하곤 한다. 이런 소규모 갤러리들을 둘러보는 것을 통해 신진 작가들의 작품을 대할 수 있다.

아트페어와 비엔날레biennale 같은 전시를 찾는 것도 새로운 작가의 작품

온화한 조치Soft Measures: Evaporite

카파니 키왕가Kapwani Kiwanga

2018, 화강암과 염색된 천, 142×95×8cm, 독일 타냐 바그너 갤러리Galerie Tanja Wagner

파리에서 활동하고 있는 탄자니아계 캐나다 작가 키왕가는 아프리카 민속과 역사를 혼합 미디어를 통해 재해석하는 작품으로 유명하다.

소리 죽인 드럼들Muffled Drums

테리 애드킨스Terry Adkins

2015, 베이스 드럼, 머플러, 922×92.7×48.3cm, 이탈리아 베네치아 비엔날레

미국의 음악가 집안에서 태어난 애드킨스는 다양한 악기를 이용한 설치 미술 작품으로 이름을 알렸다.

을 만날 수 있는 좋은 기회다. 미술계에서 비엔날레는 대규모의 글로벌 동시대 예술 전시회를 일컫는다. 국내에도 광주비엔날레가 2년마다 개최되고 있으므로 관람해 보기를 권한다.

아트페어는 각 갤러리들의 대표 아티스트 작품을 전시하고 판매하는 시장이다. 2022년부터 개최되고 있는 프리즈 서울 등의 대규모 세계적 아트페어부터 소규모 인디 아트페어까지 우리 주변에서 많이 열리고 있다. 새로운 작가의 작품을 접하고, 또 작가와 작품에 대한 설명까지 직접 들을 수 있는 훌륭한 기회다.

처음부터 갤러리나 아트페어를 둘러보는 것이 부담스럽다면, 온라인에서 작품을 구경해 보자. 요즘은 많은 갤러리들이 온라인 뷰잉 시스템을 마련하고 누구나 언제든지 작품을 관람할 수 있도록 하고 있으니 쉽게 찾아볼 수 있다. 또 온라인에도 작품을 판매하는 수많은 사이트들이 존재한다. 새로운 작품과 작가를 찾기에 쉽도록 다양하게 분류해 둔 곳이 많으므로 한번 둘러보기를 권한다.

마지막으로 인스타그램 등 소셜미디어도 새로운 작가를 접할 수 있는 좋은 장이 되고 있다. 많은 작가들이 자신의 작품을 소셜미디어에 공개한다. 또 질문이 있다면 작가에게 직접 물을 수도 있어 많은 MZ세대들이 작품을 찾는 통로로 소셜미디어를 이용하고 있다. 작가들은 자신의 갤러리나 판매처를 계정에 연결시켜 두기도 하므로 구매까지 이어질 수도 있다.

단감Persimmons

리사 유스케이바게Lisa Yuskavage

2006, 캔버스에 유채, 121.9×182.9cm, 네덜란드 암스테르담 시립미술관

유스케이바게는 미국 아티스트로 인물화를 주로 제작한다.

작가는 전통적 방식의 화법을 이용하면서도 대중문화 요소를 순수 예술과 혼합한 독특한 인물화로 유명하다.

Art
Collecting

3부

실전:

미술품,
취미를 넘어 투자로

Art
Collecting

대체 투자로 주목받는 미술품 투자

요즘 대체 투자에 대한 관심이 높아지면서 예술품에 대한 투자도 늘고 있다. 예술 시장은 주식이나 파생상품처럼 작은 변동에 따라 크게 움직이지 않는다. 또 회사의 실적이나 여타 상황들로 인해 가격이 시시각각 달라지는 주식과 달리 예술품은 대부분 시간이 지나면 그 가치가 오른다. 이에 분산 투자의 일환으로 예술품에 대한 관심이 증가하는 것이다.

예술 작품에 대한 투자도 다른 투자와 마찬가지로 미리 알아보고 공부하는 것이 필요하다. 예술 방면의 전문가가 아니라면 작품을 되도록 많이 보러 다니고 마켓에 익숙해질 필요가 있다. 관심이 가는 작품이 있다면 구매하기 전에 전문가와 상의하는 것을 추천한다. 작품의 소장 기록, 보존 상태, 전시 이력, 작가의 평판 등에 대해 전문가의 도움을 받아 가치를 평가하는 것이 중요하다. 또, 1차 시장에서의 가격과 비교하고, 추후 2차 시장에서의 재판매 가능

성도 미리 염두에 두는 것이 좋다.

최근 예술 작품의 핵심 구매층으로 떠오른 MZ세대들의 작품 보유 기간이 크게 짧아지면서 이것이 미술 시장의 추세가 되었다. 하지만 전문가들은 그럼에도 불구하고 장기적 성향을 띠는 예술품 투자이기에 무엇보다도 구매자가 해당 작품을 좋아해야 한다는 점을 조언한다. 작품을 좋아해야만 중장기적으로 보유하는 동안 전시도 하고 감상도 하면서 예술 자산만이 줄 수 있는 또 다른 즐거움을 누릴 수 있을 것이다.

예술 작품은 안전 자산일까?

—

대부분의 투자에는 어떤 형태든 위험이 따르게 마련이다. 예술 작품에 대한 투자 역시 다르지 않다. 앞에서도 다뤘듯, 미술 시장이 주식 시장의 영향을 적게 받는다는 사실과 인플레이션으로부터 방어적이라는 사실을 고려하면, 매우 매력적인 투자처임은 분명해 보인다. 하지만 여타의 투자와 마찬가지로 미술 투자에도 위험이 따를 수 있음을 잊지 말아야 한다.

지난 2022년 5월 미국 뉴욕의 크리스티 경매에서 미식축구 선수 출신 미국 작가인 어니 반스Ernie Barnes의 작품 〈슈거 색Sugar Shack, 1976(메이플 시럽을 만들기 위해 사탕단풍 수액을 끓이는 데 사용하는 건물)〉이 경매 추정가를 76배 뛰어넘는 가격에 판매되어 모두를 놀라게 만든 일이 있었다. 크리스티가 예상한 작품의 경매 추정가는 20만 달러(약 2억 6,000만 원)이었으나, 이날 경매에서 무려 1,530만 달러(약 199억 원)에 판매되었다. 그의 이전 작품 최고가

9·11 테러 사망자들을 추모하는 자신의 작품 〈추모하며In Remembrance〉와 포즈를 취하고 있는 어니 반스.

는 2021년 11월에 역시 크리스티 뉴욕에서 경매된 〈무도회장의 영혼Ballroom Soul〉(1978)으로 55만 달러(약 7억 1,500만 원)였다. 〈슈거 색〉은 이보다 약 27배 정도 높은 가격에 판매된 것이다.

어니 반스의 〈한계를 통한 성장Growth through Limits〉이 1992년 미국 로스앤젤레스 흑인 폭동 추도식 빌보드에 사용되었다.

그의 작품이 경매에서 거래된 기록을 살펴보면 2020년 하반기 이후 많은 물량이 시장에 나오면서 가격이 상승하고 있는 것을 볼 수 있다. 그 이전의 반스 작품 최고가는 2017년 뉴욕의 스완 갤러리Swann Galleries에서 경매된 〈마에스트로The Maestro, ca〉(1978)로 4만 7,500달러(약 6,200만 원)였다.[3] 같은 제목의 또 다른 〈마에스트로〉(1971)가 2022년 5월 크리스티 경매 이후 본햄스Bonhams 뉴욕 경매에서 약 88만 달러(11억 4,000만 원)에 판매되기도 했다.[4]

2009년 사망한 어니 반스는 전통적 미국 흑인 문화를 잘 표현해 내어 인물들을 묘사하는 것으로 유명하다. 그의 작품 속 인물들은 모두 눈을 감은 채로 기다란 팔다리로 움직임을 매우 생동감 있게 전하고 있다. 유색인종 등 그동안 미술계 전반에서 소외되었던 작가들의 작품이 최근에 주목받으면서 반

스 작품도 인기를 얻고 있다. 비교적 짧은 시간에 작품 가격이 가파르게 상승하고 있으므로 주의해서 살펴볼 필요가 있다.

하지만 이처럼 미디어의 주목을 받는 고액 작품의 경매 결과나 투자 성공 사례만을 보고 미술 작품에 투자를 결정해서는 안 된다. 성공 사례가 중심이 되는 통계의 이면에는 다뤄지지 않은 수많은 실패 사례들이 있음을 명심하도록 하자.

1부에서 이야기했듯, 지난 20여 년간 동시대 예술 시장이 주식 시장보다 투자 수익률이 높았다는 통계 결과도 있었다. 그러나 통계 수치가 그렇다고 해서 내가 하는 투자가 반드시 큰 수익을 낼 것이라는 생각은 섣부른 판단이다. 성공적 투자에는 연구가 뒷받침되어야 하듯, 수익을 얻기 위한 미술 투자라면 반드시 사전에 많은 것을 공부해야 한다.

투자 대상으로서 미술 작품은 주식이나 채권 등과는 달리 구매 전 고려해야 할 것들이 있다. 작품의 소장 이력과 진위 여부, 인지도, 유동성, 여러 가지 수수료와 비용, 세금 등의 문제를 생각해 투자를 결정해야 한다.

투자처의 다양성을 모색하는 방안으로 미술 작품에 투자하는 것은 권장하지만, 미술 작품에 투자해 짧은 시일 안에 큰 수익을 내겠다고 생각한다면 다시 한번 고려해 보기를 바란다.

예술 작품과 세금

—

상속세, 증여세의 대상이 되는 예술 작품

2021년 4월 말 삼성가家가 고 이건희 회장의 개인 소장 미술품 중 일부를 국내 박물관과 미술관에 기증한다고 발표한 뒤 미술계를 비롯해 사회 전체가 한바탕 떠들썩했다. 언론 보도에 따르면 삼성가의 미술품은 약 3조 원 정도인데 그중 1조 원 정도의 작품을 기증했다. 이 기증은 막대한 상속세를 부담해야 하는 상황에서 세금 부과 대상 재산을 줄이고, 동시에 기업 이미지를 개선하려는 목적이었다. 그렇다면 예술 작품은 어떻게 상속할 수 있는 것일까?

상속이나 증여의 대상이 되는 재산에는 상속세나 증여세가 부과된다. 상속이나 증여의 대상이 되는 재산은 금전으로 환원할 수 있는 경제적 가치가 있는 모든 물건과, 재산적 가치가 있는 법률상 또는 사실상의 모든 권리를 포함한다. 즉 예술 작품도 상속세나 증여세 부과 대상에 포함되는 것이다.

세금 부과를 위해서는 대상이 되는 재산의 가치를 먼저 평가해야 한다. 예술 작품의 가치 감정은 감정 전문 기관이나 전문 감정사들에게 위임해 평가할 수 있다. 현재 우리나라의 상속세와 증여세 세율은 동일하나 공제액이 차이가 나므로, 상속이나 증여의 대상이 되는 총자산의 규모에 따라 세법 전문가와 함께 계획을 세워 증여나 상속 중 선택할 수 있을 것이다.

6년에 걸친 재판으로 나뉜 피카소의 유산

상속이든 증여든 어느 쪽으로 결정을 하든 미리 세밀한 계획을 세우는 것이 중요하다. 무계획적인 상속은 이후 많은 법적 문제를 야기하거나 분쟁을

일으키기도 한다. 우리에게 잘 알려진 스페인 출신 천재 화가 파블로 피카소의 사례는 유서 없는 상속이 얼마나 복잡한 결과를 가져오는지 잘 보여 준다.

피카소는 4만 5,000점 이상의 작품을 제작해 다작을 한 대가로도 유명하다. 그가 1973년 프랑스에서 91세로 세상을 떠났을 때, 유품으로 남긴 작품들만 해도 1,885점의 회화와 1,228점의 조각, 7,089점의 드로잉, 3만 점의 판화, 150권의 스케치북, 3,222점의 도자기 등이 있는 것으로 알려졌다.

일생을 가난하게 활동하다 사후에 인정받은 많은 대가들과는 달리 피카소는 활동 기간 동안 유명세를 떨치며 많은 재산을 남겼다. 당시 법원 지정 감사관이 조사한 바에 따르면 그의 유산은 약 1억~2억 5,000만 달러(약 1,300억~3,200억 원)에 달한 것으로 전해졌다. 하지만 피카소는 생전에 유서 작성을 거부하며 유서를 남기지 않고 세상을 떠난 것으로 알려졌다.

피카소는 유족으로 두 번째 부인과 첫 번째 결혼에서 낳은 아들, 세 명의 혼외자를 두었다. 대가가 남긴 방대한 작품들과 막대한 재산, 복잡한 가족 관계, 그리고 특히 유서를 남기지 않은 사망은 결국 법적 분쟁으로 이어졌다. 이러한 필연적인 소송은 6년에 걸친 긴 다툼 후에 종결되었다. 하지만 이후로도 오랫동안 피카소의 이름에 대한 권리와 초상권 등을 둘러싸고 유족 간에 많은 분쟁이 이어졌다. 만일 고인이 미리 유서를 마련해 뒀더라면 수많은 시간과 돈을 들인 가족 간의 법정 싸움을 피할 수 있었을 것이다.

상속이나 증여를 대비해 면밀한 계획을 세워라

개개인의 상황이 모두 다르긴 하지만 예술 작품의 상속이나 증여에 대해 미리 준비해 두려면 어떻게 해야 할까? 이를 위해서는 세금과 재정적 계획, 그

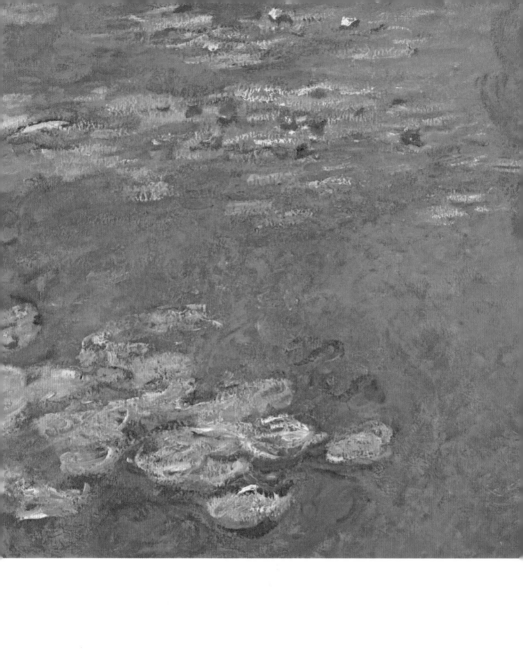

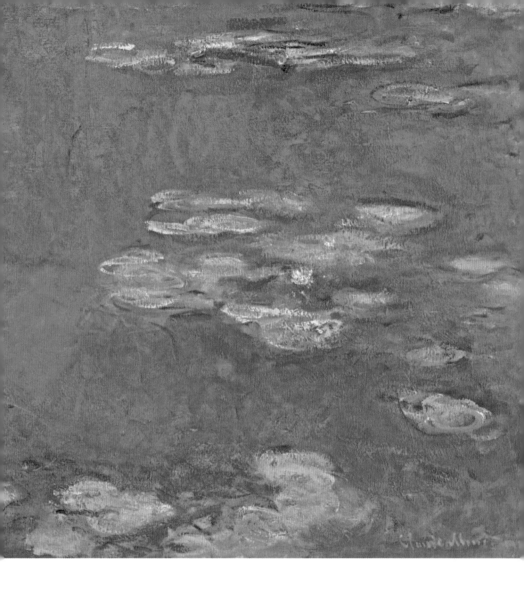

〈수련 연못 Le bassin aux nymphéas〉(《수련》 연작)

클로드 모네

1919, 캔버스에 유채, 100×201cm, 개인 소장
삼성가의 기증품 리스트에 포함된 그림과 같은 연작의 작품.

새벽의 연주자 L'Aubade

파블로 피카소

1942, 유채, 195×265cm, 프랑스 퐁피두 센터

리고 소장 작품의 가치와 구성 등을 고려해야 한다. 먼저 소장 작품의 현재 마켓에서의 가치 감정이 필요하다. 감정을 마치면 소장 작품 전체를 함께 보존할 것인지, 누가 보존을 총괄할 것인지, 상속인이나 증여 대상자(수증자)들이 작품을 갖기 원하는지 여부 등을 고려해 작품의 보존과 배분, 처분 등을 계획할 수 있다.

이 밖에 자산의 유동성 상태와 기증 여부 등의 요소를 참작해 전문가의 조언을 구해 전반적인 계획을 세울 필요가 있다. 나중에 일어날 수 있는 복잡한 분쟁을 막을 수 있도록 예술 작품의 상속이나 증여 계획을 미리 마련해 두는 것이 바람직하다.

그 외 예술 작품에 부과되는 세금

우리가 소유하는 거의 모든 물품에는 세금이 따라오기 마련이고, 예술 작품도 예외는 아니다. 하지만 예술 작품이 갖는 특수한 공공성으로 인해 여타의 사적 재화보다는 면제되는 세금이 많다. 국내에서는 관세와 지방세인 취득세와 재산세, 등록세 등이 면제되는 반면, 국세인 소득세와 법인세, 상속세, 증여세 등은 부과된다. 그리고 골동품을 제외한 예술 창작품 판매 시 부가가치세는 면세다.

예술 작품은 무관세가 원칙

수출입 및 세관 통과 시 매겨지는 세금인 관세는 우리나라를 비롯한 많은 국가들이 세계관세기구World Customs Organization, WCO에서 정한 품목 분류에 따라 해당 품목에 부과한다. 품목 분류에 따라 예술 작품과 골동품은 전 세계

적으로 무관세가 원칙이다. 하지만 각 나라마다 예술 작품을 한정하는 예외 조항들이 조금씩 다르게 규정되어 있어 주의해야 한다.

법이 무한한 인간의 상상력으로 창작되는 예술을 규정한다는 것 자체가 어쩌면 애초부터 난센스일 수도 있다. 20세기 최고의 조각가 중 한 명으로 손꼽히는 루마니아 출신의 콘스탄틴 브랑쿠시Constantin Brâncuşi의 일화는 예술을 법으로 규정하는 것에 한계가 있음을 보여 주는 유명한 사례다.

1926년 브랑쿠시는 자신의 조각품 〈공간 속의 새Bird in Space〉를 미국 뉴욕에서 전시하기 위해 다른 작품들과 함께 그가 활동하던 프랑스 파리에서 이송했다. 그리고 미국에서 작품이 판매되었는데, 예술 작품은 관세가 면제됨에도 불구하고 미국 세관은 〈공간 속의 새〉에 판매가의 40퍼센트라는 높은 관세를 부과했다. 당시 세관이 이 작품을 〈주방 기구 및 병원 용품〉으로 분류해 빚어진 일이었다. 브랑쿠시가 이에 항의해 법원에 제소했고, 여론이 폭발적으로 이 문제에 주목했다.

당시 미국 관세 조항에 의하면, 조각은 "자연의 사물을 그대로 모방해 깎거나 주조하여 복제한 작품"으로 한정되었다. 이 규정에 따라 새의 모양을 있는 그대로 묘사하지 않은 브랑쿠시의 추상적 작품은 조각으로 분류될 수 없다는 것이 세관의 주장이었다. 긴 재판 과정에서 브랑쿠시의 작품 제작 과정에 대한 증명과 여러 전문가들의 예술성에 대한 증언에 의해 결국 1928년 미국 관세 법원이 이 작품의 예술성을 인정하고 관세 환급을 결정했다.

우리나라도 회화와 판화, 조각 등 순수 미술 작품에는 관세를 면제하지만, 사진 작품은 기계로 복제 인쇄된다는 이유로 품목 분류에서 인쇄물로 분류한다. 하지만 근래 여러 판례에서 볼 수 있듯 점차 미디어 예술이나 동시대

공간 속의 새

콘스탄틴 브랑쿠시

1924, 청동, 127.8×45×16cm, 미국 필라델피아 미술관

추상 조각도 점차 예술 작품으로 인정하는 사례가 늘고 있다. 예술 작품이 더 이상 회화나 조각이라는 매체에 국한되지 않고 이전에는 작품에 쓰이지 않았던 여러가지 매체로 제작되고 있다. 한정적인 법률 조항에 따른 분류로는 작품이 응당한 대우를 받지 못하는 경우가 속출할 것이다.

거래 예술품에도 양도소득세와 법인세는 부과

소유한 예술 작품을 판매할 때 발생하는 수익에 대해 국내법상 법인에는 법인세가, 개인에게는 양도소득세가 부과된다. 이와 별도로 법인세법에 의하면 법인이 예술 작품을 구입할 때는 장식이나 환경미화 등의 목적으로 많은 사람들이 오가는 사무실이나 복도 등에 항시 작품을 전시하면, 거래당 1,000만 원 이하인 경우 작품의 구입 비용을 손금 처리할 수 있다.

개인 소장자가 작품을 매매하고 차익이 발생하면 이 차익은 기타 소득으로 분류되고 20퍼센트의 세율로 양도소득세가 부과된다. 하지만 모든 예술 작품에 세금이 부과되는 것은 아니다. 제작된 후 100년 이상 된 작품 중 개당 양도가액이 6,000만 원 이상인 작품에 대해서만 양도소득세가 부과된다. 즉 제작한 지 100년 미만의 작품은 면세 대상이다. 여기에 다시 과세 면제 대상이 더해지는데, 국가 지정 문화재나 지정 서화와 골동품, 박물관이나 미술관에 양도한 작품, 그리고 국내 생존 작가의 작품은 모두 면세 대상이다.

아울러 총 양도 수입의 80퍼센트까지 필요 경비로 처리되고, 1억 원 이하의 서화와 골동품, 또는 보유 기간 10년 이상의 서화와 골동품은 90퍼센트까지 필요 경비로 인정된다. 이러한 조건으로 인해 양도소득세의 과세율이 여타 자산에 비해 낮은 편임을 알 수 있다.

여러 가지 매체를 한 작품에 사용하는 우크라이나 출신 뉴 미디어 아티스트 스테판 리아브첸코^{Stepan}
Ryabchenko의 전시회가 2015년 슬로바키아 브라티슬라바^{Bratislava}에서 열렸다.

지금까지의 예술 작품 거래는 투명하지 못한 부분이 많아서 사적인 거래로 이루어진 상당 부분은 세법을 적용하기 어려웠다. 하지만 최근 들어 점차 해외 구매나 공개 경매를 통한 매매, 온라인 거래가 늘어나는 추세인 만큼 예술 작품에 부과되는 세금 항목이나, 관세 면제 등에 적용되는 국가별 예외 조항 등 과세 관련 내용도 작품 구매 시 면밀하게 살펴볼 필요가 있다.

10년을 내다보는 미술 투자

—

프랑스 인상주의 대표 화가 클로드 모네는 노르망디 지방의 지베르니에서 지내던 시절, 이 지역의 모습을 작품에 많이 남겼다. 〈건초 더미Meules〉 역시 그의 지베르니 시기 연작 중 하나로 계절이나 시간에 따라 변화되어 보이는 건초 더미가 다양하게 화폭에 담겨 있다. 이 중 1890년 작품이 2019년 뉴욕 소더비 경매에서 약 1억 1,070만 달러(1,440억 원)에 판매되었다. 개인 컬렉터인 위탁자는 1986년 약 253만 달러(약 33억 원)에 구입한 이 그림을 약 44배에 가까운 수익을 내고 판매한 것으로 알려졌다. 이외에도 종종 예술 작품에 투자해 큰 수익을 낸 사례들이 언론에 보도되곤 한다.

이렇게 작품을 재판매해 크게 수익을 남기는 일들은 대부분 10년 이상 오랜 기간 작품을 보유하고 있다가 시장에 내놓는 경우에 해당한다. 눈길을 끄는 사례들에 현혹되어 미술 시장에서 짧은 시일 내에 큰 돈을 벌어 보겠다고 생각한다면 착오임을 곧 깨닫게 될 것이다.

미술 작품은 유동적 자산이 아니다. 주식처럼 오전에 샀다가 오후에 바로 되팔 수 있는 자산이 아니라는 이야기다. 예술 작품은 대부분 단 하나씩만 존재한다. 이렇게 유일하거나 독특한 물품들은 판매를 위해 시장에 나오더라도 그 주인을 찾는 일이 쉽지 않기 마련이다. 작품도 마찬가지다. 특히나 주관적 판단이 많이 요구되는 미술 작품은 짧은 시간 내에 그 작품을 원하는 동시에 판매자가 원하는 가격을 지불할 만한 딱 맞는 구매자를 찾는 일이 어렵다.

운이 좋게도 당시 인기 있는 작가의 작품이거나 유행 중인 장르여서 수요가 많은 경우라면 경매 등에서 비교적 빠른 시간 안에 재판매가 가능할 수

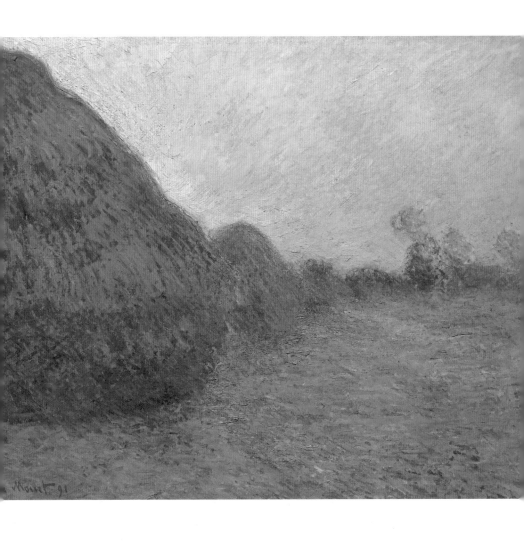

건초 더미
클로드 모네

1890, 캔버스에 유채, 72.7×92.6cm, 개인 소장

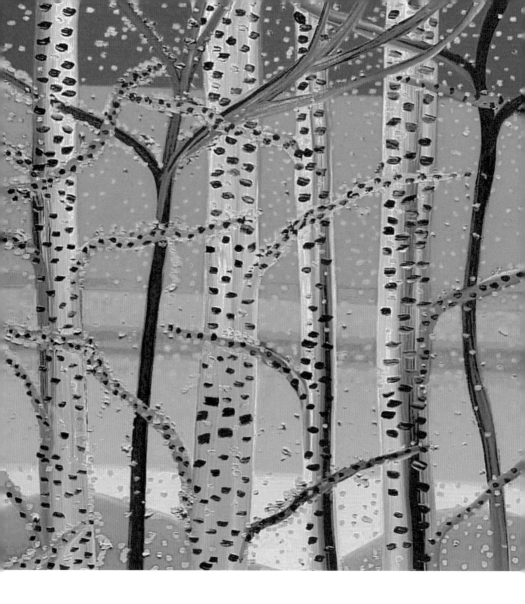

3일차^{Day 3}

매튜 웡Matthew Wong

2018, 캔버스에 유채, 182.8×177.8cm, 개인 소장

MZ세대가 좋아하는 인기 작가 중 한 명인 매튜 웡은 캐나다의 화가로 〈뉴욕타임스〉의 평론가가 동시대 가장
재능 있는 작가 중 한 명으로 꼽을 만큼 인정받는 인물이었다. 2019년 35세의 나이로 짧은 생을 마감해 많은
이들이 안타까워했다.

도 있지만, 대부분은 사전에 장기적으로 판매 시기와 방법 등을 고려해야 한다. 미술 작품의 유동성을 고려해 컬렉션의 포트폴리오를 시기별 또는 장르별로 다양화하는 것이 재판매에 유리하다.

하지만 MZ세대들이 미술 시장의 주요 활동층으로 부상하면서 미술 투자의 경향도 변화하고 있다. 〈아트 마켓 보고서 2022〉의 조사에 의하면, 2022년 작품을 재판매한 컬렉터들 중 73퍼센트가 5년 안에 작품을 재판매하는 것으로 나타났으며, 43퍼센트가 투자 이익을 회수하기 위해 작품을 되판 것으로 분석되었다.

이들 중 6퍼센트의 컬렉터들이 1년 안에 작품을 시장에 다시 판매했으며, 약 30퍼센트의 컬렉터들이 3년 안에 재판매한 것으로 나타났다. 재미있는 사실은 전체 컬렉터들의 11퍼센트만이 투자 목적으로 작품을 구입했다고 응답했으나, 재판매한 컬렉터들의 43퍼센트가 투자 목적으로 작품을 되팔았으며, 작품 구입 후 비교적 짧은 기간 내에 판매했다는 것이다.[6]

작품 구매자의 나이가 점점 어려지고, 투자의 목적으로 재판매하는 이들이 증가하면서 구입 후 작품 보유 기간이 상당히 줄어들고 있다. 이로 인해 미술계에서 문제적 화두가 되는 것이 '플리핑flipping(단타 거래)'이다. 플리핑은 작품을 구입한 후 짧은 기간 내 이익을 보기 위해 이윤을 붙여 되파는 것을 의미한다.

플리핑은 오랜 기간 자연적으로 만들어지는 시장 가격을 인위적으로 단기간에 올려 시장 건전성을 해친다고 비난받으며 미술계에서 고질적인 문제가 되고 있다. 특히 전문가들은 하루아침에 스타가 된 신진 작가들의 작품이 플리핑 때문에 경매에서 고액으로 거래되며 그 가격이 높아지는 경우를 가장

미국 작가 조던 카스틸^{Jordan Casteel}의 전시회. 카스틸은 흑인 주거 지역인 할렘의 인물들을 중심으로 대형 작품을 제작하는 작가다.

주의해야 할 현상으로 본다.

 천천히 자기 작품의 세계관을 만들어 가는 작가들에게 비정상적으로 치솟은 인기와 작품 가격은 커다란 압력으로 작용한다. 작가의 커리어 초기 단계에서 이런 높아진 시장의 기대와 압력은 신인 작가가 감당하기 어렵기 때문이다. 늘어난 수요에 맞추기 위해 자신의 인기작과 비슷한 형태로 다작을 하게 되는 것은 물론, 유행이 지난 후 갑자기 떨어지는 작품 가격과 수요는 아직 제대로 성장하지 못한 작가를 그 능력을 채 발휘하기도 전에 시장에서 사장시키기도 한다.

 앞에서 언급한 '좀비형식주의'로 대표되는 추상화 열풍이 대표적인 예다.

최근 비정상적으로 높아지고 있는 인물화 열풍 역시 전문가들은 주의해야 한다고 충고한다. 좀비형식주의를 비판하며 대조적으로 인물화에 대한 관심이 높아지기 시작했지만, 현재는 또 다른 좀비를 만들어 내는 것이 아닌가 하는 비판이 나오기 시작하고 있다.

이에 갤러리들은 자신들이 대표하는 작가들의 커리어를 보호하기 위해 작품 매매 계약서에 특정 기한 내 작품의 재판매 금지나 자신들에게 최초 재판매를 문의하도록 하는 등의 조항을 만들어 플리핑을 제재하기도 한다. 이러한 계약 조항들은 각국이나 지역의 법체계에 따라 인정이 되기도 하고 실효성이 없기도 하기 때문에 전문가와의 상의가 필요하다. 또 짧은 기간 내 재판매한 고객들을 갤러리 블랙리스트에 올려 갤러리끼리 공유하며 제재하기도 한다. 해당 갤러리들은 리스트에 오른 고객들에게는 작품의 판매를 하지 않은 등의 조처를 취하고 있다.

투자의 목적에서 작품을 판매하든 또는 컬렉션에 변화를 주기 위해 작품을 되팔든 너무 짧은 시일 안에 재판매할 때는 플리핑에 휩쓸려 섣부른 판단을 하고 있는 것은 아닌지 다시 한번 되짚어 보는 것이 좋다. 장기적 관점에서 갤러리스트와 좋은 관계를 유지하는 것도 컬렉팅의 첫걸음임을 기억해 두자.

작품 포트폴리오, 어떻게 짤까?

—

예술 작품을 컬렉팅하는 것과 일회성으로 구입하는 것에는 분명 차이가 있다. 그때그때 필요에 따라 작품을 구입하는 것과는 달리 컬렉팅은 장기적으로 자신이 추구하는 작품들을 수집하고 그 맥락을 유지하는 일이다. 하나하나의 작품이 어우러져 컬렉터가 추구하는 방향성에 맞춰 그룹을 이루는 것이 컬렉션이라 할 수 있다.

어떤 방향으로 컬렉션을 구성할 것인가는 컬렉터의 선택이다. 예술에는 옳고 그름이 정해져 있지 않다. 정답이란 애초에 존재하지 않는 것이다. 능숙한 컬렉터들은 자신의 취향이 무엇인지 알고, 자신이 좋아하는 작품, 오랜 시간 즐길 수 있는 작품, 나아가 자신을 나타낼 수 있는 작품을 찾는다.

자신의 취향을 정확히 아는 일은 오랜 시간이 필요하다. 그래서 컬렉팅을 시작하는 사람들은 가능한 한 많은 작품을 보는 것이 좋다. 장르와 작가, 시대 등에 상관없이 작품을 많이 접할수록 보는 눈이 길러진다. 평소에 좋아하는 부류의 작품뿐 아니라 관심이 없었던 종류의 작품들도 가리지 않고 모두 자주 보기를 추천한다. 자신이 가지고 있던 기존의 취향이 더 굳어질 수도 있고, 또 모르던 새로운 분야에 관심이 생길 수도 있다.

많은 작품을 대하다 보면 장르나 시대, 사조, 작가, 매체, 또는 표현법에 이르기까지 다양한 부분에서 관심과 선호가 생기게 마련이다. 취향이 정해지면 그에 맞춰 컬렉션의 방향도 정할 수 있다. 팝 아트가 좋거나, 사진 작품에 더 관심이 가기도 하고, 특정 작가의 작품에 끌릴 수도 있으며 텍스처가 느껴지는 작품이 좋아질 수도 있다. 그에 따라 작품을 수집하다 보면 자신만의 컬

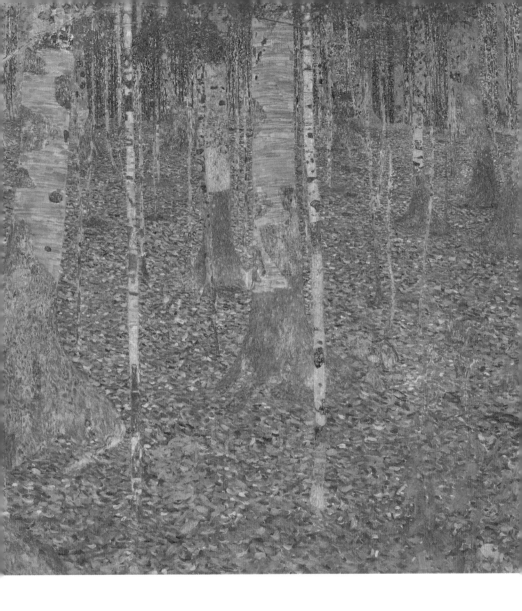

자작나무 숲

구스타프 클림트

1903, 캔버스에 유채, 110.1×109.8cm, 개인 소장

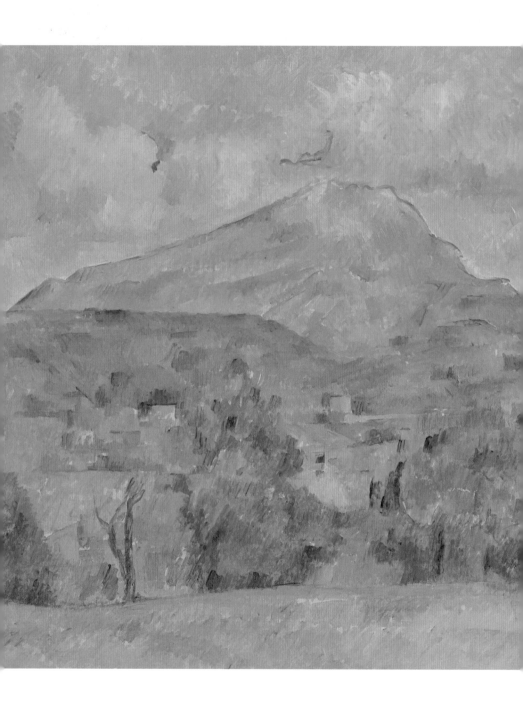

생트 빅투아르산

폴 세잔

1888-1890, 캔버스에 유채, 65.2×81.2cm, 개인 소장

렉션이 완성되는 것이다.

지난 2022년 11월 마이크로소프트의 공동 창업자인 폴 앨런의 컬렉션이 뉴욕 크리스티를 통해 경매되었다. 세간의 관심이 집중된 가운데 이틀에 걸쳐 열린 앨런 컬렉션 경매는 출품된 총 155점의 작품이 모두 낙찰되며 무려 약 16억 달러(2조 800억 원)라는 상상을 초월하는 역사상 가장 높은 낙찰가를 기록한 개인 컬렉션이 되었다. 이외에도 많은 기록을 새로 남긴 어마어마한 컬렉션 경매였다. 더욱 의미 있는 일은 이 천문학적인 금액을 고인의 뜻에 따라 전액 자선단체에 기부했다는 점이다.

앞서 소개한 조르주 쇠라를 비롯해 폴 세잔, 구스타프 클림트Gustav Klimt, 폴 고갱, 빈센트 반 고흐, 폴 시냐Paul Signac, 막스 에른스트Max Ernst 등 위대한 거장들을 포함해 24명 작가의 작품이 작가 최고가를 경신하기도 했다.

앨런 컬렉션 중 구스타프 클림트의 〈자작나무 숲Birch Forest〉은 정적인 고요함으로 보는 이의 마음을 흡수한다는 평을 듣는 작품이다. 그림에서는 하늘도 빛도 나타나 있지 않지만 바닥을 이루는 화려한 황금빛이 섞인 낙엽이 빛을 느끼게 하는 매력적인 작품이다.

2018년 고인이 된 앨런은 1992년부터 본격적으로 컬렉팅을 시작했다. 그의 컬렉션 가운데 2022년에 경매에 나온 작품들은 르네상스 시대부터 동시대 예술 작품에 이르기까지 500여 년의 미술사를 아우른다. 앨런은 우주와 뇌과학에 쏟았던 자신의 열정을 예술 작품 컬렉팅에도 그대로 투영해 과학적 호기심을 자극하는 작품들을 주로 컬렉팅했다. 그는 또 풍경화에도 상당한 애정이 있었는데, 풍경화는 바깥세상을 보는 방법인 동시에, 그 묘사에 담긴 작가의 독특한 표현을 볼 수 있어 매력적이라고 말하기도 했다.[9]

폴 세잔의 〈생트 빅투아르산 La Montagne Sainte-Victoire〉은 프랑스 남부 도시 엑상프로방스의 산으로 세잔이 30점 넘게 그렸을 만큼 수십 년 동안 작가의 중요한 모티프 중 하나였다. 이 작품은 세잔이 풍경을 보다 기하학적으로 분해해 추상주의적 요소를 더하는 중요한 기점으로 삼는 그림이다. 입체파 cubism 의 등장에 영향을 준 작품으로도 여겨진다.[10]

폴 고갱의 〈모성애 II Maternité II〉는 남태평양 타히티에 거주하며 남긴 작품이다. 고갱의 타히티 여성들을 그린 많은 작품들이 소실된 가운데 잘 보전되어 전해진 소수의 작품 중 하나다. 고전적 주제인 모성애를 풍부한 원색적 색채로 표현해 냈다는 평을 받는다.[11]

스웨덴 출신 미국 조각가 클라스 올든버그 Claes Oldenburg와 그의 부인인 코셰 판 브루겐 Coosje Van Bruggen의 공동 작품 〈타자기 지우개, 규모 X Typewriter Eraser, Scale X〉는 대규모 개념 미술 조각 작품이다. 이제는 보기 드문 일상 사무용품 중 하나인 타자기 지우개를 기념 동상처럼 제작해 기존의 기념물의 관점을 깼다는 평을 받는다.[12]

몇 가지 작품만을 예로 들어 보아도 앨런의 컬렉션은 작품들이 유기적으

모성애 II
폴 고갱

1899, 헤센^{hessian}에 유채, 94.6×61cm, 개인 소장

타자기 지우개, 규모 X

클라스 올든버그, 코셰 판 브루겐

1998-1999, 스테인리스 스틸, 섬유유리, 아크릴 우레탄 페인트, 589×364.5×356.2cm, 개인 소장

로 연결되어 있는 것을 알 수 있다. 각 작품의 시대, 주제, 매체 등이 모두 다르지만 전통적 관념을 벗어나는 새로운 시도에 도전한 작품들임을 볼 수 있다. 앨런의 새로운 발견을 추구하는 과학적 정체성이 그의 컬렉션에도 잘 나타나 있다고 할 수 있겠다.

때로는 훌륭한 컬렉션의 일부라는 이유만으로도 작품의 가치가 상승한다. 그 컬렉션을 통해서 개별 작품이 미술사와 시장에서 갖는 의미를 알 수 있기 때문이다. 또 그런 컬렉터들이 구매하는 작가와 작품에도 관심이 집중되고 가치도 달라지게 된다.

시간이 흐르면서 취향은 달라질 수도 있다. 양질의 컬렉션은 정체되어 있지 않고 컬렉터와 함께 진화하고 변화한다. 컬렉터는 지속적으로 많은 작품을 보고 미술계의 흐름과 시장 상황에 대해서도 레이더를 세우고 있어야 한다. 컬렉팅 자체가 장기적 관점에서 만들어지는 것이므로 작품을 구매할 때도 서두르지 말고 충분히 시간을 갖고 작가와 작품에 대해 알아보아야 한다.

같은 작가의 작품이라도 시기에 따라 작품 활동이 변화하고 그 결과 작품의 가치도 달라진다. 무조건 작가의 전성기 작품만을 고집하기보다는 자신의 전체적 컬렉션에 어울리는 작품을 선택하는 것도 고려해야 한다. 좋은 컬렉션은 한 점 한 점 개별 작품도 중요하지만 그 작품이 전체 컬렉션과 어떻게 조화되고 유기적으로 연결되는지 의미도 있어야 하기 때문이다.

초보 컬렉터들은 한 명 또는 극소수의 갤러리나 딜러와만 거래하며 시장을 공부하는 것도 나쁘지 않다. 하지만 시간이 지나 어느 정도 시장에 익숙해지면 다양한 구매처에서 비교하며 리서치한 후 신중하게 작품을 구입할 것을 권한다.[13]

미술 시장의 변수와 위험 요인

—

모든 투자에는 위험이 따르기 마련이다. 미술 시장에 도사리고 있는 위험은 어떤 것들이 있을까?

가장 먼저 생각해 볼 수 있는 것이 미술 작품 자체가 자산으로서 유동성이 떨어진다는 것이다. 만일 급하게 작품을 되팔아야 하는 사정이 생긴다면 곤란한 상황에 놓일 수 있다. 갤러리나 경매를 통해 작품을 재판매하는 것도 몇 달에서 몇 년이 걸릴 수 있음을 잊지 말자. 재판매 의사가 있다면 미리 필요한 정보 등을 조사해 두고 사전 계획을 세워 놓아야 이런 곤란한 상황을 피할 수 있다.

둘째로 작품의 보관과 관리에도 유의해야 한다. 직사광선과 습기를 피해 작품의 원래 상태를 유지할 수 있도록 관리하고, 고가의 작품인 경우 추가로 보험에 가입해 두는 게 좋다. 보관을 소홀히 해 고가의 작품이 훼손된다면 그 가치가 현저히 하락하게 될 것이다.

셋째로 유의할 점은 시기다. 미술 시장이 주식이나 부동산과 달리 급등락에서 자유롭다고는 하지만, 경기의 흐름과 완전히 무관한 것은 아니다. 근래 수십 년 동안을 살펴보면 경기가 침체기에 있을 때 미술 시장도 함께 위축되는 현상을 보여 왔음을 알 수 있다. 2009년 글로벌 경제위기 당시 미술 시장에서의 총 거래 금액도 무려 36퍼센트가 하락한 약 395억 달러(51조 원)를 기록했다. 그러나 이듬해인 2010년 빠르게 회복한 미술 시장은 중국에서 일어난 미술 작품 컬렉팅 붐과 함께 미국에서 거래량이 급등하면서 2011년 거래 액수가 656억 달러를 달성했다.

달러 사인^{Dollar Sign}(《달러 사인》 연작)

앤디 워홀

1981, 실크스크린, 캔버스에 아크릴, 228.7×178cm, 영국 런던 아티스트 룸스

앤디 워홀이 연작을 제작하며, "성공한 예술은 곧 대단한 돈이다^{Big-time art is big-time money}"라고 말했다.

2019년 몇몇 지역에서 지정학적 긴장이 고조되며 세계 경제에 불확실성이 높아지자 미술 시장도 5퍼센트 축소되어 전체 거래액이 644억 달러로 감소했다. 2020년에는 글로벌 팬데믹을 경험하며 세계 곳곳의 미술관을 비롯한 갤러리, 현장 경매, 아트페어 등이 줄줄이 문을 닫는 초유의 사태를 맞기도 했다. 하지만 역시 빠른 회복으로 활기를 되찾은 미술 시장은 2021년 경매 시장을 중심으로 예전 수준의 활발한 거래를 보여 거래액이 651억 달러를 기록하며 전년 대비 29퍼센트의 성장을 보였다.[15]

미술 시장이 글로벌 또는 지역적 경제 상황에 영향을 받아 경기 침체 시 위축되는 것은 확실하지만, 미술 시장이 갖는 가장 큰 장점은 회복력이 다른 모든 자산 시장보다 빠르다는 것이다. 이런 미술 시장의 특징을 염두에 두고 투자에 임해야 한다.

넷째로 시장의 유행에도 유의해야 한다. 특히 신진 작가들이나 새롭게 부상한 인기 작가들의 작품은 거장들의 작품에 비해 월등히 낮은 가격으로 구입할 수 있는 장점이 있다. 하지만 유행이 지나면 선호도에서 밀려나고 가치도 내려가는 경우가 있다는 점을 주의할 필요가 있다.

다섯째로 주의해야 할 위험 요소는 미술 시장에서 언제나 가장 큰 문제로 지적되는 작품의 진위 문제다. 미술 시장은 명품 시장과 함께 작품의 진위 논쟁이 첨예하게 벌어지는 대표적인 곳이다. 가짜를 진짜로 둔갑시켜 다른 사람들을 속이는 일이 미술 시장에서도 비일비재하다 보니 관련 소송이 줄을 잇는다.

지난 2020년 11월 영국 항소법원에서 위작 판매로 인한 배상 문제에 대한 판결이 있었다. 2011년 미국의 투자 회사 페어라이트 아트 벤처스^{Fairlight}

프란스 할스의 위작으로 판명된
〈남성의 초상Portrait of a Man〉

르네 데카르트의 초상Portrait of René Descartes
프란스 할스

1649, 패널에 유채, 19×14cm,
덴마크 국립미술관National Gallery of Denmark

Art Ventures와 런던의 마크 바이스 갤러리Mark Weiss Gallery가 자신들이 공동으로 구매한 프란스 할스Frans Hals의 초상화 한 점을 경매 회사 소더비에 판매를 위탁했다. 할스는 초상화로 유명한 17세기 네덜란드의 거장이다. 이 작품은 소더비의 중개로 약 1,100만 달러(약 143억 원)에 미국의 한 컬렉터에게 판매되었다.

그러나 5년 후인 2016년 이 작품이 위작으로 밝혀지면서 소더비는 구매인에게 판매액 전부를 환불해 주었다. 이후 소더비가 위작의 위탁자들에게 판매 후 받은 대금의 반환을 요청했으나 페어라이트 아트 벤처스와 마크 바이

스 갤러리는 '구매자와의 계약 주체는 소더비 측이므로 자신들은 직접적 배상 책임이 없음'을 주장하며 이를 거절했다. 그러자 소더비는 이들을 상대로 소송을 제기했다. 재판이 시작되기 전 두 위탁자 중 하나인 마크 바이스 갤러리 측은 자신이 받은 대금을 돌려주었지만, 페어라이트 측은 재판을 계속 진행시켰다.

결국 원심과 항소심 법원 모두 소더비의 손을 들어 페어라이트 측에 판매 대금과 이자 외에 재판 비용까지 배상하도록 판결함으로써 사건이 마무리되었다.

미국 역사상 가장 큰 규모의 위작 사건은 바로 2021년 넷플릭스에서 다큐멘터리로 제작 방영하기도 한 노들러[M. Knoedler & Co.] 갤러리 사건이다. 노들러 갤러리는 1846년 뉴욕에 문을 연, 미국에서 역사가 오래된 화랑 중 한 곳이자 권위 있는 미술상 중 하나였다.

사건을 간단히 요약하자면, 노들러 갤러리는 1994년부터 2011년까지 당시 대표였던 앤 프리드먼[Ann Freedman]이 뉴욕의 위작 조직이 제작한 그림 40여 점을 위탁 판매하면서 약 8,000만 달러(약 1,040억 원) 규모의 사기 사건에 연루되었다. 어느 날, 당시 미술계에서 아무도 들어 본 적 없는 인물이 추상표현주의 대가들의 작품을 들고 나타났다. 작품의 인증서나 소유 이력 등 진위성을 뒷받침할 만한 근거 자료가 전혀 없었다. 노들러 갤러리 측이 실행한 여러 전문가 감정에서도 문제가 있다는 진단들이 있었음에도 불구하고, 프리드먼은 긍정적 답변만을 골라 이를 근거로 진품으로 내세웠다.

그러나 결국 작품들이 위작임이 밝혀지면서 갤러리는 2011년을 끝으로 165년 역사의 문을 닫았다. 그것도 치욕적인 대규모 위작 사기 사건에 연루돼

첸 페이션^{Pei-Shen Qian}의 마크 로스코^{Mark Rothko} 스타일 위작.

폐업하게 되면서 예술계는 물론 세간에 충격을 안겼다.

예술 작품에 대한 투자도 다른 투자와 마찬가지로 미리 알아보고 공부하는 것이 필요하다. 예술 방면의 전문가가 아니라면 작품을 되도록 많이 보러

무제Untitled: Black, Red over Black on Red

마크 로스코

1964, 캔버스에 유채, 205×193cm, 프랑스 퐁피두 센터

다니고 마켓에 익숙해질 필요가 있다.

　또한 한 가지 꼭 언급하고 싶은 것은 계약은 아무리 강조해도 지나치지 않다는 점이다. 갤러리나 경매 회사와의 거래 시 반드시 주의해서 계약서를 작성해야 한다. 특히, 해외 갤러리나 경매 회사들은 작품 판매 시 구매자에게 계약서에 서명을 요구하는 경우가 많다. 모든 계약은 전문가의 도움을 받아 체결하는 것이 나중에 있을 수 있는 분쟁에 미리 대비하는 최선의 방법이다.

유명 작가의 작품과 비슷한 신진 작가의 그림, 사도 될까?

일레인 스터트번트^{Elaine Sturtevant}는 다른 작가들의 작품을 거의 똑같이 복제한 작품을 여러 차례 제작한 미국의 아티스트다. 그녀의 작품들은 얼핏 보면 원작과 구분이 어려울 정도로 흡사하다. 스터트번트처럼 유명 작가의 작품을 모방하거나 스타일이 비슷한 신인 작가의 작품을 컬렉팅하는 것에 대해 문제가 없는지 질문하는 이들이 종종 있다.

예술계에서 모방과 표절은 사라지지 않는 화두다. 법적으로 저작권 개념이 만들어진 이후에는 이에 대한 분쟁이 끊이지 않고 일어나고 있기도 하다. 저작권은 지식재산권의 한 유형으로 예술적 창작물의 창작자가 가지는 독창적 창작물의 복제, 공표, 또는 판매 등에 대한 독점적 권리다. 작가가 계약에 의해 양도하지 않는 이상 저작권은 원칙적으로 창작자인 작가에게 있다. 다시 말해 창작자의 허가 없이 게시물을 복제해서 자신의 작품에 사용하는 것은 저작권을 침해할 수 있으며, 침해 시에는 민·형사상 책임이 따르게 된다. 특히 동시대 예술에서 이미 존재하는 이미지나 사물을 이용해 자신의 작품으로 재창작하는 차용 미술^{appropriation art} 작품이 많아지면서 저작권 분쟁도 늘어나고 있다.

하지만 스타일은 저작권의 보호를 받지 않는다. 즉 스타일은 다른 작품과 유사해도 저작권 침해에 해당하지 않는다는 말이다. 유명 작가의 화풍이나 기법이 비슷한 신인 작가의 작품도 법적으로는 문제가 없다. 그렇다면 컬렉터의 입장에서 보면 어떨까? 자신이 좋아하는 작품을 컬렉팅하는 것이 컬렉팅의 시작이라는 점에서, 어떤 스타일의 작품을 고를지는 컬렉터의 선택의 문제다. 투자의 관점에서 적

당한가를 이야기한다면, 스타일에 한정해서 판단하기보다는 작가와 작품의 모든 면을 포괄적으로 보고 판단해야 한다.

신인 작가의 작품에 투자하는 일은 장단점이 있다. 신인 작가들의 작품은 이름 있는 작가의 작품에 비해 상대적으로 가격이 낮아 적은 예산으로도 컬렉팅할 수 있다. 커리어 초기 단계에 있는 작가의 성장을 지켜보며 후원하는 일 또한 컬렉팅의 또 다른 보람이 될 수 있다. 만일 시간이 지나 소유하고 있는 작품의 작가가 인기를 얻게 되면 높은 가격에 되팔 수도 있고, 이런 뉴스들이 종종 미디어에 소개되기도 한다.

하지만 신인 작가의 작품에 투자하는 일은 위험 부담도 따른다. 작가가 점차 알려지고 작품 활동이 주목받으면 좋겠지만, 모든 작가가 그럴 수 없는 일이기 때문이다. 유행에 탑승해 잠시 주목을 받다가 사라지기도 하고, 아예 얻지 못하는 작가들도 많다. 그렇다면 투자를 목적으로 하는 경우 어떤 신인 작가의 작품을 구매해야 할까? 여기에는 많은 조사와 연구가 필요하다. 물론 유명 작가의 작품을 구매할 때도 조사와 연구는 필수적이긴 하지만, 신인 작가의 경우 보다 면밀한 공부가 선행되어야 한다.

신인 작가의 작품을 구매하기 전 살펴야 할 것들

1. 작가의 교육과 트레이닝 과정은 얼마나 체계적이었는가.

2. 작품들이 수상 경력과 전시 이력, 작품에 대한 평론은 어떠한가.

3. 시장에서 어느 정도로 판매되고 있는가.

4. 갤러리의 대표 작가인가.

5. 알려진 컬렉터가 소장하고 있는가 등.

레이스 고전압 그림^{Raysse Peinture à Haute Tension}

일레인 스터트번트

1969, 캔버스에 플록킹^{flocking}, 아크릴, 제로그래피^{xerography}, 162×96.5cm,
스웨덴 스톡홀름 현대 미술관

고전압 그림 ^{Peinture à haute tension}

마르샬 레이스 ^{Martial Raysse}

1965, 캔버스에 사진, 잉크, 아크릴, 형광페인트, 플록킹 파우더, 네온라이트, 15.5×31cm,

네덜란드 암스테르담 시립미술관

새로운 방식의 작품 투자

작품을 구매하고 자신만의 장소에 전시하거나 보관해 두었다가 되파는 정통적인 예술 투자 외에도 새로운 방식의 투자가 등장하고 있다. 일례로 공동구매를 통해 한 작품을 여러 사람이 나누어 소유하는 투자가 성행하고 있다. 또한 해외에는 예술 자산에 투자하고 수익을 내는 예술 펀드도 있다. 다만 여기에 동반되는 수수료에 유념해야 한다.

주식처럼 쪼개어 소유하는 작품

—

얼마 전부터 고가의 미술 작품을 구매한 뒤 이에 대한 소유권을 여러 조각으로 나누어 판매하는 공동 소유 형태의 미술품 투자가 성행하고 있다. 분할 소

유 사업을 하고 있는 플랫폼들이 작품을 구매한 뒤 주식처럼 소유권을 분할해 개인 투자자들에 판매하고, 나중에 작품을 재판매할 때 나오는 수익을 소유권 비율만큼 분배하는 형식이다. 개인이 거장의 작품이나 고가의 미술품을 소유하기에는 부담스럽기도 하고 자금을 감당하기도 어렵다. 그런데 개개인의 입장에서 소액으로 유명 작품의 일부 소유권을 가질 수 있다는 점은 매력적이다.

국내외 여러 플랫폼에서 이미 분할 소유가 활성화되고 있다. 현재 시장에서 가장 높은 수익을 올리는 것으로 알려지며 활발하게 운영되고 있는 미국의 마스터웍스Masterworks는 2022년 1분기 기업 가치가 10억 달러(약 1조 3,000억 원)에 이르며 실리콘밸리의 유니콘 기업 중 하나로 꼽힌다.[16] 2022년 7월까지 마스터웍스가 사들인 작품은 134점으로 총액이 4억 8,600만 달러(약 6,328억 원)를 웃도는 것으로 집계되었다.[17] 이 회사는 이미 세계 유수의 경매 회사나 갤러리들과 특별한 거래 계약을 통해 작품을 구입하며 주요 고객으로 여겨지고 있다.[18]

마스터웍스는 작품을 구매한 뒤 그 소유권을 증권 형식으로 분할하고 이를 미국 증권거래위원회Securities and Exchange Commission, SEC에 등록해 판매한다. 회사측에 따르면 시장 상황에 따라 3~10년 정도의 보유 기간을 거친 후 작품의 재판매를 시행하는데, 2017년을 시작으로 2022년 상반기까지 총 세 점의 작품을 판매한 것으로 보고되었다.[19]

작품을 보유하는 동안 투자자들은 마스터웍스에서 마련한 거래 플랫폼에서 주식처럼 2차적으로 소유권을 구매 또는 판매할 수 있다. 단, 이러한 2차 거래는 미국에 거주하는 사람만 가능하므로 유념해 둘 필요가 있다.

2021년 스위스와 싱가포르에 기반을 둔 디지털 자산은행 시그넘Sygnum

셀리나^{Selina/Star}

바클리 헨드릭스^{Barkley L. Hendricks}

1980, 캔버스에 유채와 아크릴, 152.7×127.3cm, 마스터웍스

초록 모자를 쓴 땋은 머리 소녀^{Fillette aux nattes et au chapeau vert}

파블로 피카소

1956, 캔버스에 유채, 73×60cm, 개인 소장

이 파블로 피카소의 〈베레모를 쓴 소녀Fillette au beret〉의 소유권을 4,000조각으로 분할해 각 1,000스위스 프랑(약 147만 원)에 판매했다. 이 소유 증권들은 블록체인을 이용한 스마트 계약서에 기록되어 관리된다. 작품은 스위스 프리포트freeport에 보관되어 소유주들이 원하면 관람할 수 있도록 하고 있다.

이외에도 분할 소유 분야에서 활발한 해외 플랫폼으로는 아트 펀드를 포함해 일드스트리트Yieldstreet, 파티클Particle, 레어즈Rares, 아토리/윈스턴Arttory/Winston 등이 있다.

국내에는 미술 작품에 투자하는 아트 펀드가 형성되어 있지 않지만, 분할 소유 플랫폼들이 MZ세대를 중심으로 관심을 끌고 있다. 대표적으로는 테사Tessa와 열매컴퍼니의 아트앤가이드ART n GUIDE, 서울옥션블루가 운영하는 소투SOTWO 등을 들 수 있다. 이들 플랫폼은 블록체인을 이용한 시스템으로 소유권을 관리한다. 업체에 따라 실물 인증서를 제공하기도 하고 자체 갤러리를 운영해 소유권자들이 전시된 작품을 관람할 수 있도록 하기도 했다. 또, 자체 플랫폼에서 2차적으로 지분을 거래할 수 있도록 마련해 놓았다.

국내외 분할 소유 플랫폼을 이용할 때 주의할 점들이 있다. 먼저 국내 미술품 분할 소유 플랫폼들이 판매하고 있는 작품의 소유권 지분은 현행 법률상 증권이 아니다. 이는 자본시장법이 아닌 민법과 상법으로 그 권리를 보호한다는 뜻이다. 즉 업체에 폐업 등 문제가 생기거나 금융 사고가 나도 금융 소비자 보호에 관한 법률 등으로 투자자가 보호받을 수 없다는 것을 의미한다.

국내 분할 소유 플랫폼들이 이에 대한 자체적 보호책을 마련해 권리 증서 등의 인증서를 발행하기도 한다. 하지만 이러한 증서들이 실제로 사고 상황에서 어떻게 권리를 보호하는 지 등은 지분 구매 전에 꼼꼼하게 살펴봐야

한다.

활발하게 운영되고 있는 해외 플랫폼들은 미국과 스위스, 싱가포르 등 이미 법적으로 미술 작품 분할 소유의 증권을 인정하고 증권 시장에 정식 등록과 규제를 받고 있다. 하지만 여기에도 주의할 점은 있다. 일단 소유권 분할 지분이 증권화되었다 하더라도 2차 거래는 자체 플랫폼이 마련한 거래소에서 거래되기 때문에 상당히 제한적이다. 사전에 미리 어떤 제한을 두고 있는지 외국인의 2차 거래가 가능한지 등을 주의 깊게 확인할 필요가 있다.

또한 이들 플랫폼들은 공통적으로 수수료를 부과한다. 지분 구입 시 수수료와 작품 관리비, 작품의 재판매 후 수수료 등을 고려해야 한다.

이 외에도 작품의 분할 소유는 일단 예술 작품을 좋아해서 컬렉팅하는 사람들을 위한 투자처는 아니라는 점을 생각할 필요가 있다. 플랫폼에 따라

놀라 Nola, White Rain

뱅크시

2008, 종이에 스크린프린트, 76×56cm, 개인 소장
테사가 보유하고 있는 뱅크시 작품과 같은 에디션.

실물 작품을 관람할 수 있도록 갤러리 등을 마련해 둔 곳도 있지만 내 집에서 매일 작품을 보는 것과는 다르다. 또 재판매 시기 등의 결정에 지분 소유자가 얼마나 영향을 미칠 수 있는지도 꼼꼼하게 살펴봐야 한다.

　이러한 장단점을 모두 아울러 자신에게 맞는 투자 방식인지를 결정하는 것이 중요하다.

NFT의 상승세

—

지난 2021년 3월 뉴욕의 크리스티 경매에서 아트 NFT가 거래돼 예술품 경매의 새로운 장을 열었다. 화제가 된 주인공은 미국의 그래픽 디자이너이자 애니메이션 아티스트 비플Beeple(마이크 윈켈먼$^{Mike Winkelmann}$)의 디지털 아트 작품 〈매일: 첫 5,000일$^{Everydays: the First 5,000 Days}$〉의 NFT다. 이 작품은 작가가 2007년 5월 1일부터 14년 동안 하루도 거르지 않고 5,000일 동안 그린 작품들을 콜라주한 것으로 약 6,900만 달러(약 897억 원)라는 초고가에 판매되며 주목을 끌었다. 이 경매로 비플은 제프 쿤스와 데이비드 호크니에 이어 생존 작가 중 세 번째로 높은 작품 경매 판매가를 세운 작가가 되었다.

　'대체 불가능한 토큰$^{Non-Fungible Token}$'을 뜻하는 NFT는 디지털 파일로 만들어진 음악, 미술, 문학, 영상 등의 작품을 인증하는 디지털 토큰으로, 블록체인Blockchain이라는 공개된 전자 장부에 기록되는 일종의 증명서라 할 수 있다.

〈매일: 첫 5,000일〉 연작 중 일부
비플
2016, NFT

NFT에 대한 이해

아트 NFT라고 해서 실제 작품을 NFT 자체에 담고 있는 것은 아니다. 작품은 디지털 파일 형태로 거래되는 플랫폼의 서버에 저장되고, 각 작품과 연계된 NFT는 이 작품이 작가의 진작眞作이라는 사실과 작품의 소유주 등을 기록한 디지털 인증서인 셈이다. 이를 통해 작품 가격이 공개되고 작품의 소유 기록이 추적 가능해진다. NFT는 재판매할 수 있고, 이를 구입한 구매자가 NFT에 연계되어 있는 디지털 작품의 새로운 소유주가 되는 것이다.

글로벌 NFT 거래 플랫폼 분석 결과에 따르면 아트 NFT 판매액이 2020년 약 2,000만 달러(260억 원)에서 2021년 약 25억 7,000만 달러(3조 3,400억 원)로 100배 넘게 상승했다.[20] 암호화폐 시장의 호황과 맞물려 NFT 컬렉팅도 붐이 일었다.

잘 나가던 암호화폐 시장이 2022년 '암호화폐의 겨울' 또는 '암호화폐의 빙하기'라 일컬어질 만큼 침체기를 맞으며, 암호화폐의 가치가 수직 하락했다. 이에 따라 NFT도 그 인기가 수그러드는 듯 보였다. 그러나 UBS와 아트 바젤의 '글로벌 컬렉팅 설문조사 2022A Survey of Global Collecting in 2022'는 세계 고액 자산가들의 2022년 상반기 아트 NFT 평균 구매액이 4만 6,000달러(약 6,000만 원)에 이른다고 발표했다. 이는 2020년과 2021년 각각 한 해 평균 구매액 3만 5,000달러, 4만 4,000달러를 이미 넘어선 것이다.[21] 이러한 조사 결과를 보면 아트 NFT에 대한 관심이 그렇게 쉽게 하락할 것은 아닌 듯하다.

NFT가 MZ세대를 중심으로 그 인기를 얻고 있는 이유 가운데 하나는 소통을 중시하는 이들 세대의 특성과 잘 맞기 때문이다. NFT 작가들과 컬렉터, 팬들은 SNS상에서 그들만의 커뮤니티를 형성해 지속적인 관계를 맺고 있다.

특히 작가들이 이 커뮤니티에 적극적으로 참여해 팬들과 의견을 나누고 다음 작품이나, 자신들의 작품 세계에 대해서 소통하는 것이 자연스러운 문화로 자리잡아 가고 있다.

물리적 작품을 창작하는 작가나 팬들이 인스타그램을 주로 소통 창구로 이용하는 것처럼, NFT 작가와 팬들은 트위터를 주요 채널로 삼아 이야기를 나눈다. 이들은 자신이 소유한 NFT 정보를 비롯해 시장 상황이나 관심 작가의 다음 NFT 프로젝트 계획에 대한 사전 정보를 공유하는 등 자신들만의 연계를 만들어 가고 있다.

어떤 NFT 작품을 컬렉팅할 것인가

NFT 작품을 고르는 것도 다른 미술 작품을 구매할 때와 다르지 않다. 자신이 좋아하는 작품을 고르는 것이 가장 기본이다. 만일 투자를 위해 신중한 구매를 해야 한다면, 작가와 작품에 대한 연구가 필요하다. 작가의 작품 세계와 이전 작품들에 대한 정보, 작가가 작품을 통해 전달하고자 하는 메시지, 예술사적 관점에서 작가의 위치와 중요도 등을 살펴볼 필요가 있다. 또한 작가의 소셜미디어 활동이 얼마나 활발한지, 얼마나 많은 사람들과 소통하고 있는지 등을 가늠해 보는 것도 도움이 될 수 있다.

NFT 작가의 작품을 누가 컬렉팅하고 있는가도 가격에 영향을 미친다. 특히 NFT는 커뮤니티 안에서 소통이 지속적으로 이루어지기 때문에, 유명인사의 작품 구매 사실만으로 작가의 이름이 세간에 오르내리고 빠른 시간 내에 유명세를 얻는다.

전통적 순수 예술과 구분되는 NFT만의 또 다른 특징이 유틸리티다. 우리

크립토펑크 모음 Recopilació CryptoPunks
2021, NFT

말로 하자면 실용성이나 유용성 정도가 될 수 있겠다. NFT 종류는 크게 세 가지로 구분된다. 하나는 수집품목collectibles 으로서의 NFT다. 예를 들면 스포츠 카드나 아이돌 스타의 포토 카드 등이 있다. 실제로 미국 프로 농구 협회NBA에서는 유명 선수들이 경기 중 만들어 낸 명장면 영상들을 NFT로 만들어 판매하고 있다. 두 번째로는 프로필 사진profile pic, PFP NFT가 있다. 전 세계적으로 가장 유명한 NFT 컬렉션인 크립토펑크CryptoPunks와 BAYCBored Ape Yacht Club이 프로필 사진 NFT의 대표적인 사례다.

마지막 NFT의 종류가 바로 아트 NFT다. 앞에서 소개한 비플을 포함한 디지털 아티스트의 작품이나, 기존의 실제 예술 작품을 NFT로 제작한 작품

들이 아트 NFT라 할 수 있다. 아트 NFT 컬렉터들의 대부분은 자신이 좋아하는 작품을 소유하기 위해서 구매할 것이다. 하지만 가장 인기를 얻고 있는 프로필 사진 NFT의 경우 컬렉팅의 성격이 매우 다르다. 대부분의 프로필 사진 NFT들이 유틸리티를 내세워 마케팅을 하고 있고, 이에 주요 구매층인 MZ세대들은 투자를 주 목적으로 프로필 사진 NFT를 수집하고 있다.

이들이 주로 마케팅하는 유틸리티는 NFT 자체 회소성에 따라 리워드 층을 구분하거나, NFT 소유자들만의 이벤트나 모임 등을 만들어 커뮤니티를 형성하기도 하고, 저작자가 상업적 이용을 허락해 프로필 사진 NFT를 이용해 돈을 벌 수 있기도 하다. 아트 NFT와 프로필 사진 NFT 컬렉팅 성향의 차이를 보여 주는 일례로 동시대 미술 대표 작가인 일본의 무라카미 다카시의 NFT를 들 수 있다.

2021년 11월 무라카미는 〈클론X$^{Clone X}$〉 연작으로 프로필 사진 NFT를 제작했다. 무라카미 특유의 만화적 캐릭터 특성을 잘 살린 아바타 연작인 〈클론X〉는 전 세계적으로 폭발적 인기를 끌며 모두 판매되었다. 〈클론X〉 소유자들은 그들 전용 커뮤니티 안에서 대화하고, 그들만을 위한 파티와 네트워킹의 자리에 참석할 수 있다. 또 이들은 자신이 소유한 캐릭터 아바타를 상업적으로 이용할 수 있는 권리를 부여받아 아바타를 이용해 상품을 만들어 판매하는 것이 가능하다. 2022년 2월 〈클론X〉 중 한 작품이 450이더리움(약 10억 9,100만 원)에 재판매되는 기록을 세우기도 했다.

〈클론X〉의 인기에 힘입어 무라카미는 2022년 5월 두번째 NFT 〈무라카미.꽃$^{Murakami.Flowers}$〉 연작을 제작했다. 하지만 이 연작은 암호화폐 시장의 침체와 맞물리며 가격이 2이더리움(약 485만 원)에 그쳐 전작과 극명한 대비를

맥스 패인^{MAX PAIN}
엑스카피^{XCOPY}

2022, NFT

이뤘다. 급기야 같은 해 6월 무라카미가 자신의 소셜미디어 계정을 통해 〈무라카미.꽃〉 소유자들에게 기대에 크게 미치지 못한 가격에 거래된 것을 사과하는 초유의 일까지 일어났다. 세계적으로 유명한 아티스트가 이런 문제로 사과하다니, 실로 상상하기도 힘들고 웃을 수도 없는 기막힌 일이다.

전문가들은 무라카미의 두번째 NFT가 상업적 성공을 거두지 못한 이유로 암호화폐 시장의 침체와 더불어 MZ세대가 NFT를 통해 가장 원하는 유틸리티가 빠진 채 만들어진 것을 그 근본적 원인으로 분석하고 있다.[22] NFT로 만들어지는 디지털 작품에 대해 예술이 아니라 투자 대상물로만 바라보는 시류가 만들어 낸 현상이라 하겠다.

2022년 9월 암호화폐 시장의 불안정한 등락에도 불구하고 미국 뉴욕 현대 미술관Museum of Modern Art이 7,000만 달러(약 910억 원)에 달하는 보유 작품을 매각해 NFT 작품을 구매한다는 계획을 발표했으며, 2023년 2월에는 프랑스 파리의 퐁피두 센터가 18점의 NFT 작품을 사들였다고 발표했다. 이렇게 세계적 미술관들도 NFT 작품을 인정하고 있는 만큼 디지털 아트 NFT가 하나의 예술 장르로 자리매김하고 있는 것은 분명해 보인다. 하지만 컬렉터로서는 투자 대상으로만 여길 것인지, 아니면 하나의 작품으로 대할 것인지 자신이 구매하는 목적을 잘 생각하고 작품을 구매해야 할 것이다.

〈무라카미.꽃〉 연작 모음
무라카미 다카시

2022, NFT

미스 Ko2 Miss Ko2

무라카미 다카시

1997, 섬유유리, 철, 합성 레진, 유채, 아크릴, 182.9×63.5×82.6cm,
프랑스 파리 베르사이유 궁에 전시된 캐릭터 작품.

보유 작품 현금화하기

작품 매각, 어디서 어떻게 해야 할까?

—

예술 작품을 구입하는 것은 재미있기도 하고 흥분되기도 한다. 하지만 반대로 작품 매각 과정은 그리 즐겁기만 한 일은 아니다. 특히 초보 컬렉터의 경우 작품을 매각하는 일이 막막하게 느껴질 수 있다. 그럼 과연 내가 소유하고 있는 작품을 어떻게 재판매할 수 있을까?

작품을 재판매할 때에는 먼저 미술 시장의 어느 기관을 통하고, 또 그 매각 시기는 언제로 할 것인가를 결정해야 한다. 미술 시장의 구조에 대해서는 앞에서 소개한 바 있다. 주로 작품의 재판매는 2차 시장에서 활약하는 경매 회사와 갤러리, 그리고 온라인 경매 사이트 등을 통해 위탁 판매 형태로 이뤄진다. 이들 기관들은 각각 장단점을 가지고 있는 만큼 컬렉터가 소장한 작품과

Fegul

베르나르 프리츠^{Bernard Frize}

2015, 캔버스에 아크릴, 레진, 180×155cm, 프랑스 파리

유럽을 중심으로 활동하며 미국 등지에서 각광받고 있는 프랑스 작가 베르나르 프리츠는

여러 물질을 혼합하고 독특한 도구를 사용해 재미있는 기법으로 작품을 제작한다.

상황에 견주어 보다 유리한 곳을 통해 거래할 수 있다.

갤러리를 통한 위탁 판매

만일 소유하고 있는 작품을 갤러리에서 구입했거나 해당 작품의 작가를 전담하는 갤러리가 있다면 갤러리를 통해 재판매하는 것을 추천한다. 갤러리는 자신들이 담당하는 작가들과 오랜 기간 함께 일하며 파트너 관계를 구축하고, 해당 작가의 작품을 선호하는 고객의 리스트도 함께 관리하고 있으므로 구매자를 찾기 용이하다.

갤러리를 통한 위탁 판매는 사적 거래를 기반으로 노출을 최소화할 수 있는 것이 주된 장점이다. 반면 잠재적 구매자의 범위가 경매에 비해 좁기 때문에 매매가 성사되기까지 수개월에서 길게는 몇 년이 걸리기도 한다는 단점이 있다.

경매 회사를 통한 위탁 판매

경매 회사를 통한 작품의 위탁 판매는 구매자 연결이나 판매가 완료되는 데 걸리는 기간 면에서 장점이 많다. 대규모 인원과 전문화된 시스템을 갖추고 있어 광범위한 홍보와 작품에 흥미를 가질 만한 구매자 모집에 대단히 유리하다. 또한 경매 일자가 정해지면 당일에 매매 결과가 바로 도출되므로 갤러리를 통한 판매보다 단기간에 거래를 마칠 수 있다.

하지만 경매 회사가 기획하는 경매 기준과 전략에 들어맞는 작품만이 출품될 수 있는 데다가, 만일 유찰되는 경우 작품의 가치가 크게 하락하고 이후 몇 년 동안은 제 가치를 인정받기 어려워진다는 점은 유의해야 한다.

고려할 것이 많은 위탁 판매 계약

지난 2020년 12월 뉴욕의 나매드 갤러리Nahmad Contemporary가 세계 3대 경매 회사인 필립스를 상대로 제기한 계약 위반 소송의 판결이 있었다. 나매드 갤러리는 2019년에 이탈리아 출신으로 뉴욕을 기반으로 활동하고 있는 개념 예술 작가인 루돌프 스팅겔Rudolf Stingel의 알프스산을 흑백으로 표현한 유화 작품을 필립스에 위탁 판매하기로 계약했다. 당시 양측은 500만 달러(약 65억 원)의 개런티guarantee를 설정해 경매 결과와 상관없이 필립스 측이 나매드 갤러리에 최소 금액을 보장해 주기로 계약서에 규정했다.

하지만 이듬해인 2020년 코로나 바이러스 팬데믹으로 스팅겔의 작품이 출품될 예정이었던 봄 경매가 미뤄지게 되었다. 이렇게 되자 필립스는 나매드 측에 불가항력으로 인한 계약의 해지를 통보했는데, 이에 동의할 수 없었던 나매드가 계약 불이행을 이유로 소송을 제기한 것이다. 뉴욕 연방 법원은 팬데믹이 예측 불가능한 불가항력에 해당함을 인정해 필립스 측의 계약 해지를 인정했다.

사실 이 소송은 위에 간단히 언급한 사항들 외에도 여러 가지 법적 문제들이 얽혀 있는 복잡한 계약 분쟁이었다. 하지만 나매드 측이 주장하는 여러 사실들을 따로 계약서 형태로 문서화하지 않아 증거로 채택되지 않은 것이 패소의 가장 큰 원인이었다.

갤러리든 경매 회사든 이들을 통해 위탁 판매를 하게 되면 작품 소장자는 계약서를 작성해야 한다. 이 계약서는 위탁 양식 등의 형태로 만들어진 경우도 많아서 작품을 위탁하는 소장자들이 간단히 서명만 하고 넘어가기 쉽지만 알고 보면 여러 가지 법적 문제들이 포함되어 있다.

무제

루돌프 스팅겔

2010, 캔버스에 유채, 335.28×459.11cm, 미국 더 브로드 미술관^{The Broad}
나메드 갤러리가 필립스에 소송을 제기한 대상과 같은 연작의 작품.

매매가 성사된 후 위탁 기관이 가져가는 수수료를 비롯해 위탁 작품 소장자들이 지불해야 할 수수료의 종류만 해도 몇 가지나 되고, 보관과 보험, 이송 등 그밖에 논의해야 할 문제들이 많이 있다. 하지만 이런 문제들은 양식에 적혀 있더라도 모두 논의를 거쳐 수정이 가능하다는 사실을 인지하는 소장자는 별로 없다. 전문가를 통해 계약서를 검토하고 불리한 점은 수정하고 꼭 규정해야 할 사항을 반영하는 게 좋다.

작품 매각 '타이밍'은 언제가 좋을까?

—

모든 투자가 그렇듯 급전이 필요해 작품을 서둘러 매각해야 하는 경우가 아니라면 예술 작품을 언제 재판매할 것인가는 작품을 구매를 결정한 시점부터 필수적으로 생각해야 하는 사항이다. 미술 시장과 사회·경제적 상황을 제대로 파악하고 작품 매각을 결정해야 작품의 가치를 제대로 평가받을 수 있다. 이와 관련해 매각 시기의 중요성을 보여주는 유명한 사례가 있었다.

지난 2016년 뉴욕에서 열린 크리스티 경매

리즈 #3^{Liz #3} 《리즈》 연작)

앤디 워홀

1963, 캔버스에 아크릴, 실크스크린, 101.6×101.6cm, 미국 시카고 미술관

에 앤디 워홀의 상징적 작품 중 하나인 〈리즈Liz〉 실크스크린 연작 중 〈리즈 1964$^{Liz, 1964}$〉가 출품되어 많은 컬렉터들의 이목을 끌었다. 미국 영화배우 엘리자베스 테일러$^{Elizbeth\ Taylor}$의 얼굴을 묘사한 워홀의 〈리즈〉 연작은 미술 시장에 나오는 대로 2,800만~3,200만 달러(약 364억~416억 원)에 달하는 엄청난 고액에 판매되어 왔다.

하지만 놀랍게도 〈리즈 1964〉는 1,000만~1,500만 달러라는 다른 작품의 절반에도 못 미치는 추정가에 출품되었음에도 불구하고 유찰되고 말았다. 앤디 워홀 재단$^{Andy\ Warhol\ Foundation}$이 직접 위탁한 이 오리지널 작품은 불행하게도 유찰된 작품이라는 불명예스러운 낙인이 찍혀 향후 몇 년간은 그 가치를 제대로 평가받을 수 없게 된 셈이다.

사실 이 작품이 유찰된 것은 경매에 나오기 불과 2년 전 소유권 분쟁이 일었기 때문이다. 사건은 2014년 앤디 워홀의 전 경호원이었던 어거스토 부가린$^{Agusto\ Bugarin}$이 30여 년 전 워홀로부터 선물받았다는 이 작품을 뉴욕의 한 갤러리를 통해 위탁 판매를 시도하면서 시작되었다. 이 사실을 알게 된 워홀 재단이 부가린의 작품 절도를 의심하며 법원에 작품 판매 중지 신청을 했고 법원이 판매를 중단시키며 소송이 시작되었다. 양측 증인들의 증언과 분쟁으로 이어지던 소송은 결국 합의로 마무리된 채 그 구체적 내용은 알려지지 않았다. 그리고 2년 후 워홀 재단이 이 작품을 크리스티에 위탁한 것으로 미루어 볼 때 재단 측이 작품을 소유하고 있음을 짐작할 수 있다.

이 일은 아무리 대가의 아름다운 작품이라도 소유권 분쟁에 휘말리게 되면 결과가 좋지 않을 수 있다는 것을 웅변해 준 것으로도 볼 수 있다. 아울러 이처럼 세상을 떠들썩하게 만든 사건이 아직 세상 사람들의 뇌리에서 잊히기

전 다시 마켓에 등장한 경우에는 작가의 유명세에 비해 낮게 책정된 금액에도 불구하고 작품이 냉혹하게 외면받을 수 있음을 보여준 사례가 되었다.

판매 전 다각적 상황 파악 필요

전문가들은 작품을 재판매하기 전 작품의 이력을 이해하고 시대의 트렌드를 파악할 수 있어야 한다고 말한다. 모든 시장이 그렇듯 미술 시장도 시기별로 강세를 보이는 사조나 작가들이 있다. 예를 들면 지난 2014년에는 떠오르는 신진 작가군이 경매에서 좋은 성과를 올린 반면에 2016년경에는 보다 보수적이고 차분한 사조의 작품들이 인기를 끌었다. 이러한 경향은 주로 시기별 사회 인식과 중심이 되는 사회적 이슈 등에 의해 영향을 받는다.

이에 더해 해당 작가의 예술계에서의 경력과 시장에서의 반응 등도 알아 두어야 한다. 경매 결과나 갤러리에서의 가격 변화, 전시 이력, 비슷한 사조 작품들과의 관계 등을 익혀 둘 필요가 있다는 것이다. 이와 같은 사항들의 변화에 따라서 같은 작가의 작품이라 할지라도 창작된 시기 등에 따라 미술 시장에서의 반응이 다르게 나타나기도 한다. 또한 이러한 이유로 경매 회사나 갤러리가 위탁을 거절

사이프러스 나무가 있는 과수원 Verger avec cyprès

빈센트 반 고흐

1888, 캔버스에 유채, 65.2×80.2cm, 개인 소장
앞서 소개한 폴 앨런이 소장한 고흐의 작품. 2022년 11월 뉴욕 크리스티 경매에서
약 1억 1,700만 달러(약 1,521억 원)에 판매되며 고흐 작품 중 최고 경매가를 기록했다.

하기도 하므로 장기적 전략을 세우고 마켓에 접근할 필요가 있다.

예술 작품은 처분하고 싶을 때 마음대로 매각할 수 있는 주식 등 여타의 자산과는 다르다. 이 점을 유념하고 전문가들과 충분히 논의한 후 재판매에 대한 계획을 세우는 것이 좋다. 경기가 침체되어 있는 시기라고 해도 오히려 미술 시장은 강세를 보이기도 하므로 흐름을 잘 파악하면 성공적인 거래 결과를 거둘 수 있을 것이다.

전문 컬렉터들의 리세일 노하우

—

오랜 시간 동안 예술 작품을 컬렉팅하며 미술 시장에서 경험을 쌓아온 능숙한 컬렉터들은 저마다의 전략을 세워 작품을 구매하고 재판매한다. 컬렉터마다 각기 다른 접근법이 있겠지만 공통적으로 찾아볼 수 있는 몇 가지 특징을 이야기해 보자.

어떤 이유로든 작품을 재판매해야 한다면 전문가들은 가장 먼저 시장과 작품에 대한 리서치가 필요하다고 말한다. 시장 상황을 제대로 파악하고 있다면 큰 이익을 거두지는 못해도 적어도 손해를 피할 수 있다는 것이다. 현재 전반적인 미술 시장의 상황이 어떤지, 거래가 활발한지 침체인지부터, 시장에서 어떤 장르의 작품이 인기를 끌고 있는지 등을 파악하고 판매를 시도해야 한다. 일반적 시장 원리에 의해 수요가 많은 장르나 작가의 작품일수록 높은 가격에 판매될 가능성이 크다. 시장이 침체기에 있다고 해서 무조건 판매가 어려운 것은 아니다. 자신이 보유한 작품이 희소성이 있거나 오랜 시간 시장에

나오지 않은 작품이라면 아무리 침체된 시장에서라도 오랫동안 그 작가의 작품이 시장에 나오기를 기다리던 컬렉터들의 눈길을 끌 수 있다.

작품을 구입할 때와 마찬가지로 자신이 판매하고자 하는 작품에 대해서도 면밀한 연구가 필요하다. 동일 작가의 작품이 시장에서 어떻게 거래되어 왔는지도 살펴보아야 한다. 어디서 거래되어 왔는지, 경매에 출품된 적이 있는지, 또 어느 정도의 가격에 거래되어 왔는지 등을 알아보는 것도 도움이 된다. 내가 가진 작품과 유사한 작품의 판매가를 보면 대략적 재판매 가격을 유추할 수 있기 때문이다.

미술관에서 또는 유력 갤러리에서 작가의 전시회가 예정되어 있다면 보다 좋은 조건으로 작품을 판매할 수 있다. 작가에 대한 수요가 높아지기 때문이다. 하지만 한 작가의 작품이 한꺼번에 너무 많이 시장에 나오고 있다면 판매에 적합한 시기가 아닐 수 있다. 수요와 공급의 법칙에 의해 공급이 많으면 높은 가격을 유지하기 힘들기 때문이다.

초보 컬렉터가 작품 매각 시 알아 두면 좋을 것들

초보 컬렉터에게 작품의 판매는 어쩌면 구매보다 어렵게 느껴질 수 있다. 앞에서 이야기한 대로 미술 시장과 작가, 작품에 대한 연구를 수반해야 하고, 그 후에도 갤러리나 경매 회사와 접촉하는 과정도 쉽지 않을 것이다.

판매를 고려하는 컬렉터에게는 자신이 소유한 작품이 과연 얼마에 판매될 수 있는지가 최고의 관심사일 것이다. 갤러리나 경매 회사를 통한 위탁 판매를 문의하면 일단, 갤러리나 경매 회사에서 먼저 작품을 감정하고 판매 가능 여부와 대략의 예상 판매가를 유추해 제시한다. 물론 실제 판매 가격은 예상과 다를 수 있다. 여기에 더해 꼭 알아 두어야 할 것이 판매된 가격이 곧 내가 가져갈 수 있는 금액이 아니라는 사실이다.

갤러리를 통해 위탁 판매를 한다면 갤러리 측에서 제시하는 수수료가 있음을 상기해야 한다. 갤러리마다 각기 다른 수수료율을 제시하기 때문에 작품과 작가에 대한 평가를 마치면 위탁 계약을 하기 전 분명하게 수수료율을 정해야 한다. 또 판매를 위해 갤러리에 전시해 주는 비용을 청구하는지도 확인해야 한다.

경매 회사를 통한 판매도 마찬가지다. 경매가가 모두 내가 가질 수 있는 금액이 아니다. 경매 회사는 구매자와 판매자 각각에게 수수료를 청구한다. 대부분 판매자에게 부여되는 수수료는 경매가의 10퍼센트 정도지만 경매 회사마다 다른 수수료율을 적용하므로 반드시 확인해야 한다. 구매자의 프리미엄은 조정이 거의 불가능하지만 판매자 수수료는 때에 따라 조정이 가능하므로 이에 대해 알아본 후 위탁 계약을 하는 것이 유리하다. 여기에 마케팅 등 여러 비용이 수반될 수 있

음을 기억해 두자.

또한 갤러리든 경매 회사든 작품의 크기가 큰 작품들은 손쉽게 운반하기 어렵기 때문에 별도의 운송료와 보험 등의 비용이 들 수 있다. 작품의 판매에는 이외에도 크고 작은 비용과 수수료 등이 수반되므로 반드시 꼼꼼하게 확인해서 논란과 혼동을 피하도록 하자.

초보 컬렉터를 위한 상식

Q1. 저작권과 소유권, 남의 집 벽에 그려진 그림의 주인은 누구일까?

지난 2020년 말 영국 브리스톨의 한 오래된 집에 할머니가 재채기를 세게 하는 바람에 틀니가 날아가는 유머러스한 벽화가 그려졌다. 코로나 바이러스로 모두가 마스크를 써야 하는 우울한 시기에 보는 이들의 웃음을 자아내는 하룻밤 새 나타난 이 벽화는 세계적으로 유명한 신비주의 예술가 뱅크시의 〈아추 Aachoo!!〉라는 그림이다.

뱅크시는 영국의 거리 예술가로 사회의 어둡고 부정적인 현상을 풍자하는 그림으로 사회적 약자들의 목소리를 대변하는 것으로 유명하다. 그의 수많은 기행들이 보도되고, 벽화가 인기를 끌면서 그가 만들어 내는 프린트나 회화를 유명인들이 소장하게 되었고, 이제는 스타 아티스트 반열에 올랐다. 하

아추

뱅크시

2020, 스프레이 페인트, 영국 브리스톨

지만 여전히 그는 자신의 정체를 숨기고 활동하고 있으며, 상상 밖의 일들로 예술계를 놀라게 하고 있다.

재미있는 사실은 이 벽화가 뱅크시의 작품임이 확인되고 나서 해당 집의 가치가 약 30만 파운드(약 4억 6,000만 원)에서 약 500만 파운드(약 76억 원)로 16배나 뛰어올랐다는 것이다. 실제로 이 집은 벽화가 그려지기 전 30만 파운드로 매매 계약이 진행 중인 상태였기에, 벽화가 부동산 거래에 미치게 될 영향에 세간의 이목이 집중되었다. 곧이어 당시 진행되던 부동산 계약이 보류되었다는 보도들이 쏟아져 나왔다.

하지만 이후 집주인은 뉴스 인터뷰에서 수많은 악플에 시달리고 주목받는 것에 부담을 느껴 원래 가격대로 집을 매도하기로 했다고 밝혔다. 그는 자신의 가족들은 벽화의 가치를 소중히 여기고 있으며, 오히려 그림을 보호하기 위해 경비 시스템과 투명 보호막을 설치하느라 추가 경비가 들었고, 계약서에 벽화를 원상태로 보존하기로 하는 조약을 넣을 것을 고려하고 있다고 이야기했다.

남의 집 벽에 그려진 그림의 소유권은 집주인에게 있다

그렇다면 집주인은 그림의 작가인 뱅크시의 허락 없이 그림을 포함한 집을 팔 수 있는 것일까? 남의 집 벽에 그려진 그림의 주인은 누가 되는 것일까? 여기서 등장하는 것이 저작권이다. 각 국가마다 세부적으로 다른 저작권법을 갖고 있긴 하지만, 대부분 비슷한 형태로 저작권을 보호하고 있다.

저작권이 보호하는 예술적 창작물은 음악, 미술, 공연예술, 문학 등 예술 전반에 해당하며 창작인의 생각이나 감정이 독창적으로 표현된 작품을 말한

무제

뱅크시

2020, 스프레이 페인트, 영국 브리스톨

다. 여기서 말하는 예술적 창작물은 작품의 예술적 기교나 가치에 전혀 상관없이 단지 창작자의 최소한의 독창성이 표현되면 그 기준을 만족한다.

2020년 미국 연방 법원과 대법원의 판례에서 연이어 재확인되었듯, 누군가에게는 단지 지저분해 보일 수 있는 거리의 그림이라도, 또 남의 집 벽에 허락 없이 행해진 불법적 행위에 의한 그림이라도 저작권은 인정된다. 물론 불법적 주거침입이나, 남의 재물을 손상시킨 행위는 형사 처벌 대상이 되며, 이는 저작권과는 별개의 문제임을 주지할 필요가 있다. 따라서 뱅크시의 벽화에 대한 저작권은 창작자인 뱅크시에게 있다.

벽화의 저작권은 작가에게 있다

여기서 헷갈리는 부분은 작품의 저작권과 그 소유권이 별개로 존재한다는 것이다. 소유권은 물건을 전면적으로 지배할 수 있는 권리를 말한다. 위의 경우 뱅크시가 그린 벽화가 다른 사람의 집 벽에 그려졌으므로 그 집의 소유주가 곧 벽화의 소유주가 된다. 그림의 소유주는 자신 소유의 물건을 사용, 수익, 처분할 수 있으므로, 집주인은 그림이 그려진 집을 자신의 뜻대로 팔 수 있다. 단, 벽화의 저작권은 작가인 뱅크시에게 있으므로, 벽화의 사진을 찍어 판매하는 등의 복제는 작가 허락 없이는 할 수 없다.

Q2. 증강현실, 가상현실 기술을 바탕으로 한 예술 작품도 컬렉팅할 수 있을까?

빠른 속도로 발전을 거듭하는 기술에 발맞춰 예술도 증강현실^{AR}, 가상현실^{VR} 속에서 창작하고 감상하는 시대가 되었다.

2023년 3월 미국의 팝 아트 작가 카우스가 서울을 포함 뉴욕, 런던, 파리, 홍콩, 도하 등 전 세계 11개 도시에서 AR 기술을 이용해 전시 프로젝트 〈확장된 홀리데이^{Expanded Holiday}〉를 선보이자 예술계가 떠들썩했다. 작가의 유명한 캐릭터 '컴패니언^{Companion}'이 세계 유명 도시의 주요 명소 위에 거대한 풍선처럼 떠 있는 이 전시는 협업사의 특정 애플리케이션을 통해 휴대전화 등으로 볼 수 있도록 진행되었다. 서울에서도 동대문디자인플라자^{DDP} 위에 두 눈을 양손으로 가린 채 떠 있는 커다란 컴패니언을 감상할 수 있었다.

이 전시와 동시에 25개 한정 에디션으로 제작된 약 1.8미터 크기의 AR 컴패니언 조각이 한 점당 1만 달러(약 1,300만 원)에 판매되었다. 또, 고가의 작품과 더불어 46센티미터 가량의 작은 크기의 AR 조각은 일주일 또는 한 달 동안 6.99달러(약 9,000원)와 29.99달러(약 3만 9,000원)에 대여해 주기도 해 인기를 더했다.

미술관들의 AR·VR 프로젝트

미술관들도 AR이나 VR을 이용한 프로젝트를 가동하고 있다. 2023년 1월 미국 최대 미술관인 뉴욕 메트로폴리탄 미술관은 AR로 미술관의 소장 작품을 감상하기도 하고 15분 동안 자신이 원하는 곳에 전시해 둘 수 있게 만든 프로젝트 '메트 언프레임드^{The Met Unframed}'를 진행했다.

홀리데이^{Holiday}

카우스

2019, 고무, 높이 36m, 대만 타이페이

모나리자: 유리 너머로
2019, VR, 프랑스 루브르 박물관

이보다 앞서 2019년 10월 프랑스 파리의 루브르 박물관은 대표적 소장품의 하나인 이탈리아 르네상스의 거장 레오나르도 다빈치^{Leonardo da Vinci}의 〈모나리자^{Mona Lisa}〉를 더욱 가까이에서 감상할 수 있는 VR 체험 프로젝트 '모나리자: 유리 너머로^{Mona Lisa:Beyond the Glass}'를 한시적으로 시행했다.

평소에도 〈모나리자〉를 보기 위해 모여드는 수많은 관람객 속에서 방탄유리와 장벽 너머로 작품을 제대로 감상하기란 쉽지 않은 일이다. 위대한 예술가이자 과학자였던 다빈치의 서거 500주년 기념 기획전인 이 VR 체험은 헤드셋을 착용한 관람객들이 가상 공간 안에서 걸작을 오롯이 눈앞에서 감상하고 직접 상호작용도 할 수 있어 한층 주목을 끌었다.

황금 가면 Golden Mask

마리나 아브라모비치 Marina Abramović

2010, 비디오 영상, 미국 션 켈리 미술관 Sean Kelly Gallery

AR·VR 기술을 이용해 작품을 활발히 제작하고 있는 세르비아의 개념 예술·행위 예술 작가 마리나 아브라모비치의 작품.

AR·VR 작품 컬렉팅 시 문제점

AR과 VR 기술의 활용은 미술관과 갤러리만의 전유물이 아니다. 동시대 아티스트들도 AR·VR 작품을 창작하는 사례들이 점차 늘어나고 있다. 독자적으로 기술을 익히고 꾸준히 AR·VR 작품을 만들어 내는 작가도 있고, 한시적으로 기술사와 협력해 작품을 제작하는 작가도 있다.

하지만 컬렉터 입장에서 보면 아직 익숙하지 않은 매체로 제작된 이들 작품들로 인해 적잖은 문제점에 부딪치기도 한다. 작품의 보존 문제도 고민거리이지만, 빠른 기술 발달로 인해 기존의 작품들이 비교적 짧은 시일 안에 구형舊型화 될 수 있다는 점도 AR·VR 작품 컬렉팅에 대두된 새로운 걱정거리다.

예술은 늘 다양한 매체를 통해 인간이 상상하는 새로운 것들을 창작해 왔다. AR과 VR을 이용한 작품의 등장으로 또 다른 문화적 변화가 찾아오고 있는 것만은 분명하다. 아직은 낯선 장르 컬렉팅에 대한 조심스러움이 앞서는 것이 사실이지만, 시대적 변화의 한가운데 서서 변화의 바람을 지켜보는 일은 분명 흥미롭고 다음을 기대하게 하는 일이다.

Q3. 인공지능 시대, AI가 만들어 낸 작품도 예술성을 갖는가?

몇 년 전부터 AI^{Artificial Intelligence}(인공지능)를 이용한 예술의 창작이 종종 언론에 보도되곤 한다. AI가 그림을 그리거나 작사 작곡 또는 소설을 쓰고, 〈워싱턴 포스트〉나 AP^{Associated Press} 통신 등 세계 유력 신문사나 언론에 기사를 작성한 사례들이 화제가 되기도 했다. 이런 상황에서 미술 시장에도 AI가 제작한 작품들이 등장해 이목을 끌고 있다.

AI 작품 경매에 등장하다

지난 2018년 10월 미국 뉴욕에서 열린 크리스티 경매에서 프랑스 파리의 아트 컬렉티브^{arts-collective}인 오비어스^{Obvious}사의 AI에 의해 제작된 초상화가 출품돼 화제가 되었다. 〈에드몽 벨라미의 초상^{Portrait of Edmond Belamy}〉이라는 제목의 이 작품은 약 43만 달러(약 56억 원)에 판매되며 많은 이들의 탄성을 자아냈다. 이 액수는 경매 회사의 추정가를 무려 45배 가까이 뛰어넘은 것이었다. 얼굴의 형태도 불분명하고 여백도 많아 마치 미완성 작품인 듯해 보이는 이 초상화는 AI가 제작한 작품의 최초 경매라는 점에서 고액의 경매가를 기록했다.

AI 개발팀에 의하면 연구진이 시스템에 14세기부터 20세기까지 그려진 초상화 1만 5,000점의 데이터를 입력하고, 이를 기반으로 AI 시스템^{GAN. Generative Adversarial Network}이 새로운 초상 이미지를 생성해 낸 것이라고 한다.

에드몽 벨라미의 초상

인공지능 GAN Generative Adversarial Network

2018, 캔버스에 프린트, 70×70cm, 개인 소장

안드로이드 로봇 에이다와 에이다가 제작에 참여한 작품.

AI 작품 전시회

　지난 2021년 5월 영국 런던의 디자인 뮤지엄^{Design Museum}에서는 AI 로봇

아티스트 에이다^{Ai-Da}의 작품 전시회가 개최되었다. 에이다는 2019년 영국의

갤러리스트 에이단 멜러^{Aidan Meller}와 옥스퍼드 대학교 연구팀의 협업으로 탄생한 휴머노이드 AI 로봇이다. 이 전시에는 에이다가 제작에 참여한 드로잉과 회화, 조각 작품 등이 출품되었다.

제작자는 에이다의 눈에 설치되어 있는 카메라가 전면의 사물이나 사람을 스캔하고 시스템의 알고리즘이 이를 좌표로 변환시키면, 이어서 프로그램이 미술 작품의 제작을 위한 가상의 경로를 계산하고 좌표를 해석한 뒤 로봇의 팔이 움직여 스케치를 하는 형태로 작품을 만든다고 설명했다.

하지만 에이다가 스케치에 직접 채색을 하거나 조각 작품의 형상을 만들어 낼 수 있는 것은 아니다. 에이다가 작성한 스케치를 받아 디지털 아티스트가 채색을 하거나 삼면체의 조각 형상을 완성하는 과정을 거친다. 결국 사람의 도움을 받아 작품이 마무리되는 것이다.

감정을 구현해 낼 수 없는 AI 작품을 예술이라고 할 수 있을까?

예술계에서는 AI가 만들어 내는 작품이 과연 예술인가를 이슈로 예술 개념 등에 대한 본질적인 논의가 계속되고 있다. 기존에 창작된 수많은 작품의 데이터를 바탕으로 한 알고리즘에 미학적 원칙을 적용해 추출해 내는 AI 작품들이 과연 예술인가에 대한 원론적인 의문이 제기되는 것이다. 예술은 광범위하게 보면 작가의 지성이나 이성 그리고 기교뿐만 아니라, 작가가 느끼는 감정과 감각이 함께 표현된 것인데, 아무리 고도로 발달한 인공지능이라도 현 단계에서는 인간의 감정이나 감각을 구현해 낼 수 없기 때문이다.

이에 대해 AI 작품을 제작하는 입장에서는 인간이 질문하고 기계가 답을 산출해 내는 협력 과정의 조화 자체가 예술이 된다고 말한다. 기술은 빠르게

아부다비 아트페어에 참가한 에이다.

발전하고 예술에도 새로운 도전을 끊임없이 제기할 것이다. AI가 던지는 도전에 대응해 나가는 예술의 새로운 역사가 궁금해진다.

참고 문헌

- 〈2022 미술 시장조사〉, 문화체육관광부, 예술경영지원센터, December 2022.

- "한국 미술 시장 결산 세미나: 미술 시장의 변화 II." 예술경영지원센터, 2022.

- Angles, Daphne. "8 Artists at the Paris Photo Fair Who Show Where Photography Is Going." *The New York Times*, November 9, 2018, sec. Arts. https://www.nytimes.com/2018/11/09/arts/design/paris-photo.html

- Bamberger, Alan. The Art of Buying Art: How to Evaluate and Buy Art like a Professional Collector. Little, Brown Book Group, 2019.

- Bann, Stephen. *Paul Delaroche: History Painted*, London: Reaktion Books, 1997.

- "Bonhams: Ernie Barnes(1938-2009) The Maestro 20 x 24 in. (50.8 x 61cm.) (Painted circa 1971.)." Accessed January 23, 2023. https://www.bonhams.com/auction/27288/lot/88/ernie-barnes-1938-2009-the-maestro-20-x-24-in-508-x-61-cm-painted-circa-1971/

- Britannica, T. Editors of Encyclopaedia. "Andy Warhol | Biography, Pop Art, Campbell Soup, Artwork, & Facts | Britannica." In Encyclopedia Britannica, n.d. https://www.britannica.com/biography/Andy-Warhol

- "Claes Oldenburg(1929-2022) and Coosje van Bruggen(1942-2009)." Christie's, November 10, 2022. https://www.christies.com/lot/lot-6397176?ldp_breadcrumb=back&intobjectid=6397176&from=salessummary&lid=1

- Craig Robins, Plaintiff, v. David Zwirner, et al., Defendants, 713 F. Supp. 2d 367 (S.D.N.Y. 2010) (n.d.).

- Danto, Arthur C. Andy Warhol. $. Dollar Signs. Beverly Hills, CA, US: Gagosian Galley, 1997.

- "Ernie Barnes(1938-2009), Ballroom Soul," n.d. https://www.christies.com/en/lot/lot-6342980

- "Ernie Barnes, The Sugar Shack," n.d. https://www.christies.com/en/lot/lot-6368793

- "Ernie Barnes, The Maestro," n.d. https://catalogue.swanngalleries.com/Lots/auction-lot/ERNIE-BARNES-(1938---2009)-The-Maestro?saleno=2456&lotNo=95&refNo=733858

- "Generation Z." In Wikipedia. Wikimedia Foundation, September 22, 2022. https://

en.wikipedia.org/wiki/Generation_Z

- Greenberger, Alex. "Why Is Figuration in Painting Is on the Rise?" *ARTnews*, July 9, 2020. https://www.artnews.com/art-news/artists/figurative-painting-zombie-figuration-peter-saul-surrealism-1202690409/

- Griffiths, Robert. "Art Values Are Booming as New York Auctions Make Billions of Dollars in Sales." *NPR*, May 20, 2022.

- "Gustav Klimt (1862–1918)." Christie's, November 8, 2006. https://www.christies.com/en/lot/lot-4807502

- Kukje Gallery Press Release. "Dansaekhwa Works by Kwon Young-Woo, Park Seo-Bo, and Ha Chong-Hyun Join the Centre Pompidou Permanent Collection," May 2021. https://m.kukjegallery.com/news/832

- "Masterworks." Accessed August 16, 2022. https://www.masterworks.io/

- Mattei, Shanti Escalante-De. "After the Crypto Crash, NFT Collectors Are Digging in Their Heels." ARTnews, September 27, 2022. https://www.artnews.com/art-news/news/nft-collectors-post-crypto-crash-1234640476/

- McAndrew, Clare. "A Survey of Global Collecting in 2022." Art Basel & UBS, November 2022.

- McAndrew, Clare. "The Art Market 2022: An Art Basel & UBS Report." Art Basel & UBS, 2022.

- McAndrew, Clare. "The Art Market 2023." Art Basel & UBS, April 2023.

- "Michael Lau." In Wikipedia, September 24, 2022. https://en.wikipedia.org/w/index.php?title=Michael_Lau&oldid=1111976140

- "Millennials." In Wikipedia. Wikimedia Foundation, September 19, 2022. https://en.wikipedia.org/wiki/Millennials

- Miller, Terry, Anthony B. Kim, and James M. Roberts. "2022 Index of Economic Freedom." The Heritage Foundation, 2022.

- "Paul Cezanne (1839–1906)." Christie's, November 9, 2022. https://www.christies.com/lot/lot-6397105?ldp_breadcrumb=back&intobjectid=6397105&from=salessummary&lid=1

- "Paul Gauguin." Sotheby's, 2004. https://www.sothebys.com/en/auctions/ecatalogue/2004/impressionist-modern-art-part-one-n08022/lot.15.html

참고 문헌

- Pes, Javier, and Emily Sharpe. "Visitor Figures 2014: The World Goes Dotty over Yayoi Kusama." *The Art Newspaper*, April 2, 2015.

- Petterson, Anders. "Fractional Ownership Monitor." *ArtTactic*, August 2022. https://arttactic. com/product/fractional-ownership-monitor-august-2022/

- "Richard C. McKenzie, JR. et al., Plaintiffs, v. Robert Fishko et al., Defendants." McKenzie v. Fishko, No. 12CV7297-LTS-KNF, (S.D.N.Y. Feb. 13, 2015) (n.d.).

- Robinson, Walter. "Flipping and the Rise of Zombie Formalism." *Artspace*, April 3, 2014.

- Russeth, Andrew. "A Towering Figure in South Korean Art Plans His Legacy." *The New York Times*, June 16, 2021.

- Saltz, Jerry. "Zombies on the Walls: Why Does So Much New Abstraction Look the Same? – Slideshow." *New York Magazine*, June 17, 2014.

- "Seeing Nature: Landscape Masterworks from the Paul G. Allen Family Collection." The Phillips Collection, February 5, 2016. https://www.phillipscollection.org/event/2016-02-05-seeing-nature-landscape-masterworks-paul-g-allen-family-collection

- Smith, Roberta. "A Final Rhapsody in Blue from Matthew Wong." *The New York Times*, December 24, 2019, sec. Arts. https://www.nytimes.com/2019/12/24/arts/design/matthew-wong-karma-gallery.html

- Sothebys.com. "Edward Steichen 1879-1973." Accessed November 11, 2022. https://www.sothebys.com/en/auctions/ecatalogue/2006/important-photographs-from-the-metropolitan-museum-of-art-including-works-from-the-gilman-paper-company-collection-n08165/lot.6.html

- Tate. "Pop Art." Tate. Accessed November 1, 2022. https://www.tate.org.uk/art/art-terms/p/pop-art

- The Andy Warhol Museum. "Brillo: Is It Art?" Accessed November 1, 2022. https://www.warhol.org/lessons/brillo-is-it-art/

- "The Art Market: The Quick and the Dead." *Financial Times*, February 17, 2012.

- "The Spring Artnet Intelligence Report." *Artnet News*, Spring 2022.

- Warner, Bernard. "A Horror Story. These 3 Charts Show Just How Historically Bad Markets Performed in the First Half of 2022." *Fortune*, July 1, 2022.

주석

1부 탐색: 현대 미술 시장 이해하기

1. Clare McAndrew, "The Art Market 2023", Art Basel & UBS, April 2023, p.19.

2. 해당 차트는 순수 예술 작품 투자 회사 마스터웍스(Masterworks)에서 인용하여 사용하고 있다. "Masterworks," accessed August 16, 2022, https://www.masterworks.com

3. Robert Griffiths, "Art Values Are Booming as New York Auctions Make Billions of Dollars in Sales," *NPR*, May 20, 2022.

4. Stephen Bann, *Paul Delaroche: History Painted*, London: Reaktion Books, 1997, p. 4.

5. Clare McAndrew, "The Art Market 2023", Art Basel & UBS, April 2023, p. 28.

6. Terry Miller, Anthony B. Kim, and James M. Roberts, "2022 Index of Economic Freedom", The Heritage Foundation, 2022, pp. 50, 450.

7. Kukje Gallery Press Release, "Dansaekhwa Works by Kwon Young-Woo, Park Seo-Bo, and Ha Chong-Hyun Join the Centre Pompidou Permanent Collection," May 2021, https://m.kukjegallery.com/news/832

8. Andrew Russeth, "A Towering Figure in South Korean Art Plans His Legacy," *The New York Times*, June 16, 2021.

9. Javier Pes and Emily Sharpe, "Visitor Figures 2014: The World Goes Dotty over Yayoi Kusama," The Art Newspaper, April 2, 2015.

10. 〈키아프 서울 리포트〉, 2021.

11. 〈한국 미술 시장 결산 세미나: 미술 시장의 변화 II〉, 예술경영지원센터, 2022.

12. 〈한국 미술 시장 결산 세미나: 미술 시장의 변화 II〉, 예술경영지원센터, 2022.

13. 〈2022 미술 시장 조사〉, 문화체육관광부, 예술경영지원센터, 2022년 12월, p. 39.

14. Clare McAndrew, "The Art Market 2022", Art Basel & UBS Report, p. 221.

2부 입문: 누구나 컬렉터가 될 수 있다

1. Britannica, T. Editors of Encyclopaedia, "Andy Warhol | Biography, Pop Art, Campbell Soup, Artwork, & Facts | Britannica," in Encyclopedia Britannica, n.d. https://www.britannica.com/biography/Andy-Warhol

2. Tate, "Pop Art," Tate, accessed November 1, 2022. https://www.tate.org.uk/art/art-terms/p/pop-art

3. "Brillo: Is It Art?," The Andy Warhol Museum, accessed November 1, 2022. https://www.warhol.org/lessons/brillo-is-it-art/

4. "Michael Lau," in Wikipedia, September 24, 2022. https://en.wikipedia.org/w/index.php?title=Michael_Lau&oldid=1111976140

5. Daphne Angles, "8 Artists at the Paris Photo Fair Who Show Where Photography Is Going," The New York Times, November 9, 2018, sec. Arts.https://www.nytimes.com/2018/11/09/arts/design/paris-photo.html

6. "Edward Steichen 1879-1973," Sothebys.com, accessed November 11, 2022. https://www.sothebys.com/en/auctions/ecatalogue/2006/important-photographs-from-the-metropolitan-museum-of-art-including-works-from-the-gilman-paper-company-collection-n08165/lot.6.html

7. 〈2022 미술 시장 조사〉, p. 40.

8. Clare McAndrew, "The Art Market 2022", Art Basel & UBS, p. 36.

9. "RICHARD C. MCKENZIE, JR. et al., Plaintiffs, v. ROBERT FISHKO et al., Defendants." McKenzie v. Fishko, No. 12CV7297-LTS-KNF, S.D.N.Y. Feb. 13, 2015, (n.d.).

10. Craig Robins, Plaintiff, v. David Zwirner, et al., Defendants, 713 F. Supp. 2d 367 S.D.N.Y. 2010, (n.d.).

11. "The Art Market: The Quick and the Dead," *Financial Times*, February 17, 2012.

12. Jerry Saltz, "Zombies on the Walls: Why Does So Much New Abstraction Look the Same? – Slideshow," *New York Magazine*, June 17, 2014.

13. Walter Robinson, "Flipping and the Rise of Zombie Formalism," *Artspace*, April 3, 2014.

3부 실전: 미술품, 취미를 넘어 투자로

1. "Ernie Barnes (1938 - 2009) The Sugar Shack," n.d., https://www.christies.com/en/lot/lot-6368793

2. "Ernie Barnes Ballroom Soul," n.d. https://www.christies.com/en/lot/lot-6342980

3. "Ernie Barnes The Maestro," n.d. https://catalogue.swanngalleries.com/Lots/auction-lot/ERNIE-BARNES-(1938---2009)-The-Maestro?saleno=2456&lotNo=95&refNo=733858

4. "Bonhams : Ernie Barnes (1938-2009) The Maestro 20 x 24 in. (50.8 x 61 cm.) (Painted circa 1971.)," accessed January 23, 2023. https://www.bonhams.com/auction/27288/lot/88/ernie-barnes-1938-2009-the-maestro-20-x-24-in-508-x-61-cm-painted-circa-1971/

5. Roberta Smith, "A Final Rhapsody in Blue from Matthew Wong," *The New York Times*, December 24, 2019, sec. Arts. https://www.nytimes.com/2019/12/24/arts/design/matthew-wong-karma-gallery.html

6. Clare McAndrew, "The Art Market 2022", Art Basel & UBS, p. 249.

7. Alex Greenberger, "Why Is Figuration in Painting Is on the Rise?," *ARTnews*, July 9, 2020. https://www.artnews.com/art-news/artists/figurative-painting-zombie-figuration-peter-saul-surrealism-1202690409/

8. "Gustav Klimt (1862-1918)", Christie's, November 8, 2006. https://www.christies.com/en/lot/lot-4807502

9. "Seeing Nature: Landscape Masterworks from the Paul G. Allen Family Collection," The Phillips Collection, February 5, 2016. https://www.phillipscollection.org/event/2016-02-05-seeing-nature-landscape-masterworks-paul-g-allen-family-collection

10. "Paul Cezanne (1839-1906)" (Christie's, November 9, 2022), https://www.christies.com/lot/lot-6397105?ldp_breadcrumb=back&intobjectid=6397105&from=salessummary&lid=1

11. "Paul Gauguin" (Sotheby's, 2004), https://www.sothebys.com/en/auctions/ecatalogue/2004/impressionist-modern-art-part-one-n08022/lot.15.html

12. "Clase Oldenburg (1929-2022) and Coosje van Bruggen (1942-2009)" (Christie's, November 10, 2022), https://www.christies.com/lot/lot-6397176?ldp_breadcrumb=back&intobjectid=6397176&from=salessummary&lid=1

13. Alan Bamberger, *The Art of Buying Art: How to Evaluate and Buy Art like a Professional Collector* (Little, Brown Book Group, 2019).

14. Arthur C. Danto, Andy Warhol. $. Dollar Signs (Beverly Hills, CA, US: Gagosian Galley, 1997).

15. Clare McAndrew, "The Art Market 2022", *Art Basel* & UBS, pp. 23-24.

16. The Spring Artnet Intelligence Report Artnet News, Spring 2022.

17. Anders Petterson, "Fractional Ownership Monitor" (ArtTactic, August 2022), https://arttactic. com/product/fractional-ownership-monitor-august-2022/

18. "The Spring Artnet Intelligence Report."

19. "The Spring Artnet Intelligence Report."

20. Clare McAndrew, "The Art Market 2022", Art Basel & UBS, p. 42.

21. Clare McAndrew, "A Survey of Global Collecting in 2022" (Art Basel & UBS, November 2022), p.89.

22. Shanti Escalante-De Mattei, "After the Crypto Crash, NFT Collectors Are Digging in Their Heels," ARTnews, September 27, 2022, https://www.artnews.com/art-news/news/nft-collectors-post-crypto-crash-1234640476/

도판 저작권

아트 컬렉팅:
감상에서 소장으로, 소장을 넘어 투자로

1판 1쇄 인쇄 2023년 8월 25일
1판 1쇄 발행 2023년 9월 1일

지은이 케이트 리
펴낸이 이영혜
펴낸곳 (주)디자인하우스

책임편집 김선영
표지 디자인 말리북
본문 디자인 방유선
교정교열 이성현
홍보마케팅 박화인
영업 문상식. 소은주
제작 정현석. 민나영
미디어사업부문장 김은령

출판등록 1977년 8월 19일 제2-208호
주소 서울시 중구 동호로 272
대표전화 02-2275-6151
영업부직통 02-2263-6900
인스타그램 instagram.com/dh_book
홈페이지 designhouse.co.kr

ISBN 978-89-7041-779-0 03600

디자인하우스는 독자 여러분의 소중한 아이디어와 원고 투고를 기다리고 있습니다.
원고가 있는 분은 dhbooks@design.co.kr로 기획 의도와 개요, 연락처 등을 보내 주세요.